本書作品都是以 Hamanaka 羊毛氈專用羊毛、工具與配件製作而成。

ハマナカ（Hamanaka）株式会社　京都總公司
〒 616-8585
京都市右京区花園藪ノ下町 2 番地の 3
TEL. 075-463-5151　FAX. 075-463-5159

ハマナカ（Hamanaka）株式会社　東京分公司
〒 103-0007
東京都中央区日本橋浜町 1 丁目 11 番 10 号
TEL. 03-3864-5151　FAX. 03-3864-5150

官網　http://www.hamanaka.co.jp
E-mail　iweb@hamanaka.co.jp

蓬鬆柔軟的羊毛
用戳針戳呀戳地，
就會變成可愛的玩偶喔！
當然可以當成擺飾，
也很建議做成吊飾或鑰匙圈。
現在就一起來體驗
製作羊毛氈玩偶的樂趣吧！

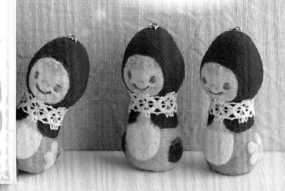

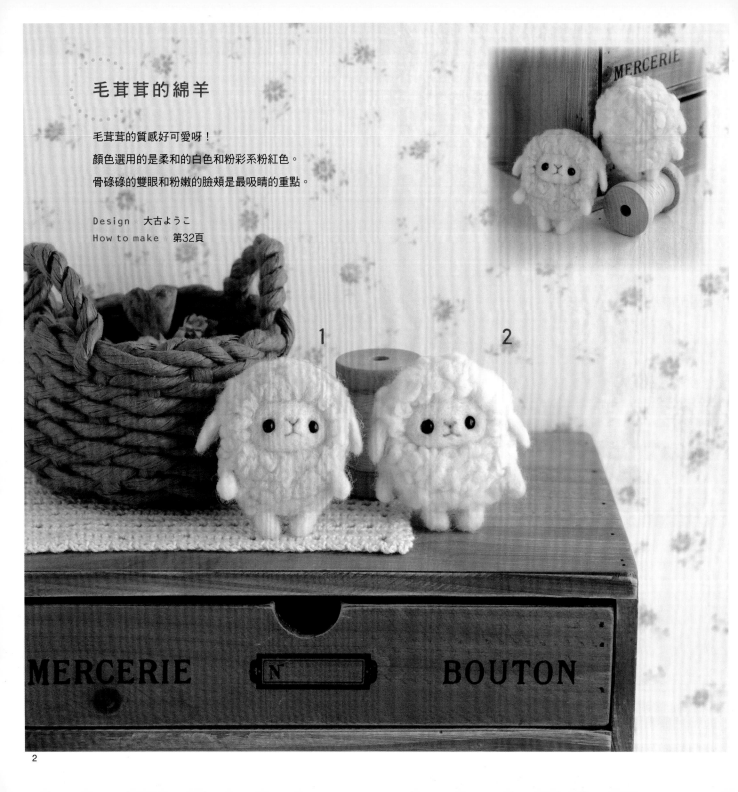

毛茸茸的綿羊

毛茸茸的質感好可愛呀！
顏色選用的是柔和的白色和粉彩系粉紅色。
骨碌碌的雙眼和粉嫩的臉頰是最吸睛的重點。

Design　大古ようこ
How to make　第32頁

1

2

MERCERIE　Ｎ　BOUTON

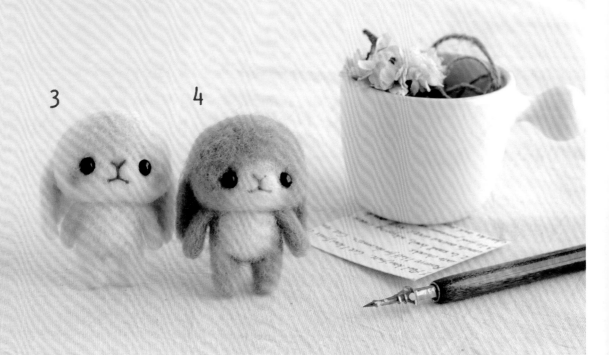

3 4

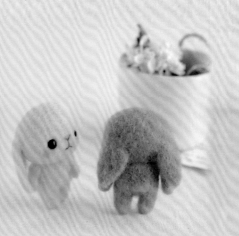

垂耳小兔子

有著下垂耳朵的超可愛療癒系小兔子。
咖啡色是哥哥，粉紅色是妹妹。
兄妹倆總是相親相愛。

Design 大古ようこ
How to make 第40頁

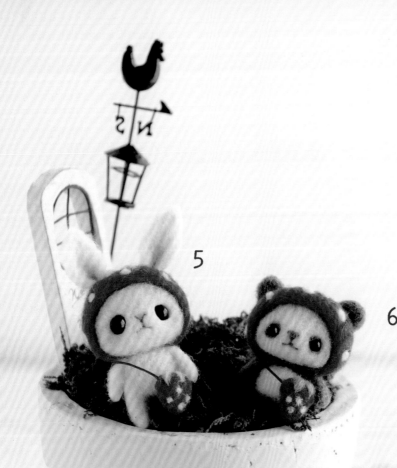

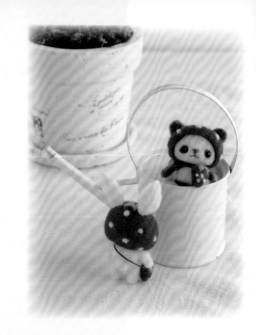

5

6

草莓兔子＆草莓熊貓

兔子和熊貓都變成草莓了！
是不是有點不可置信
居然會有這麼可愛的玩偶？
別忘了搭配同款的草莓斜背包喔。

Design ＊ 大古ようこ
How to make ＊ 5…第42頁／6…第41頁

花盆、園藝插牌／Country Spice

虎斑貓

嘿嘿，我是貓咪設計師。

讓我織一件暖和又漂亮的毛衣送你。

花樣就選我身上的虎斑紋，如何？一定很酷喔！

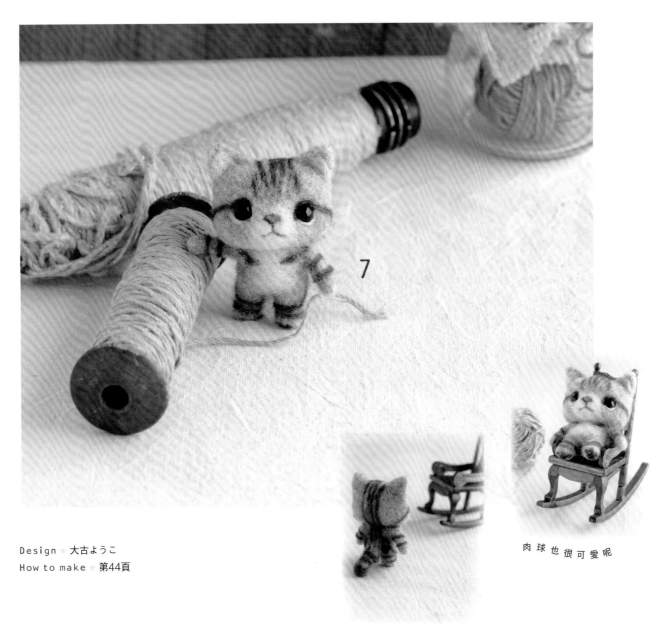

7

肉球也很可愛呢

Design ✲ 大古ようこ

How to make ✲ 第44頁

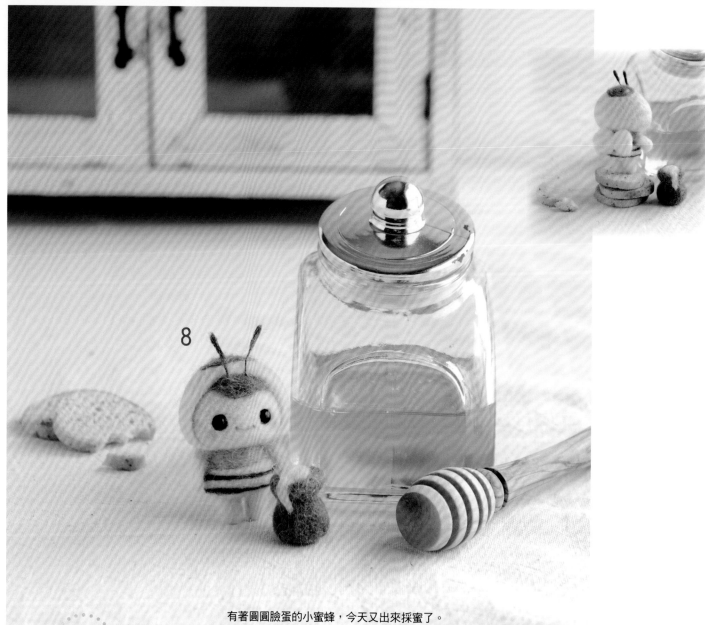

小蜜蜂哈妮

有著圓圓臉蛋的小蜜蜂，今天又出來採蜜了。
哎呀，裝在瓶子裡的蜂蜜好像被發現了呢。

Design ✲ 大古ようこ
How to make ✲ 第45頁

橄欖木蜂蜜棒／Country Spice

嘟嘴的小雞

小小的嘴巴一張一合的是
愛說話的小雞。
圓滾滾的身體是製作重點。

Design ✳ 大古ようこ
How to make ✳ 第46頁

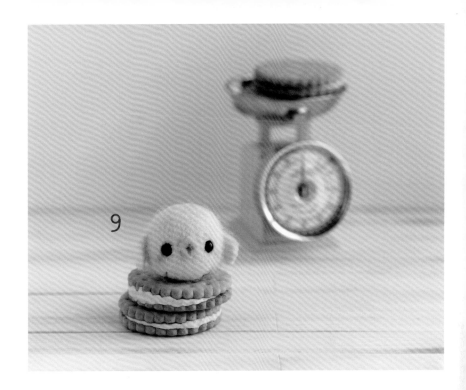

晴天娃娃 &
青蛙

雨天的搭檔現身了。
久違的雨天，讓他們露出了開心的笑容。
總算輪到我們登場了～。

Design ✳ 大古ようこ
How to make ✳ 第47頁

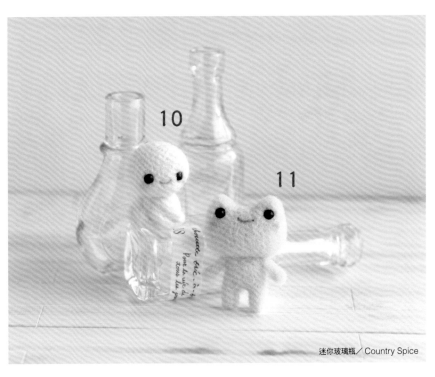

迷你玻璃瓶／Country Spice

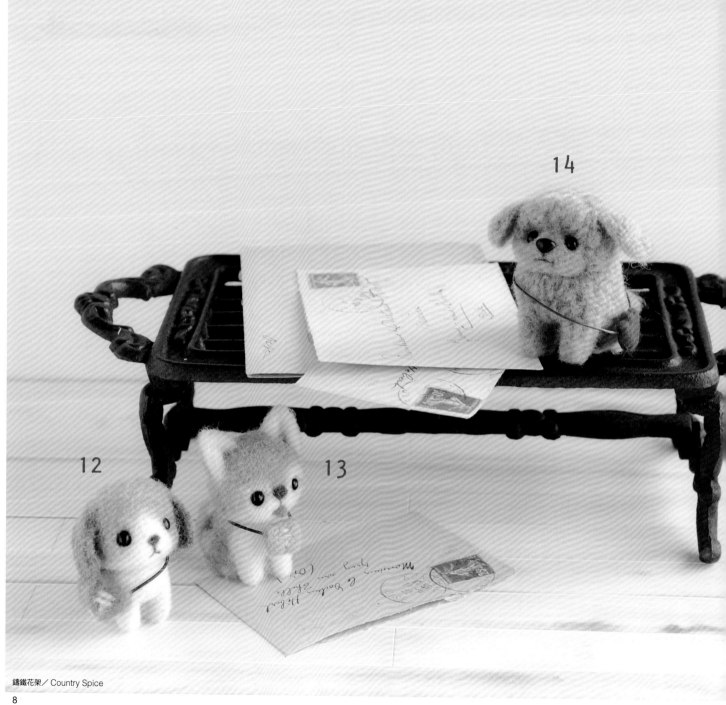

鑄鐵花架／Country Spice

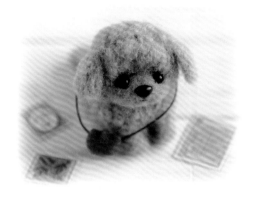

狗狗郵局

歡迎光臨狗狗郵局。

米格魯、豆柴、玩具貴賓等3隻狗狗

會幫你寄送信件喔！

Design ＊ 大古ようこ
How to make ＊ 12…第48頁／13…第49頁／14…第50頁

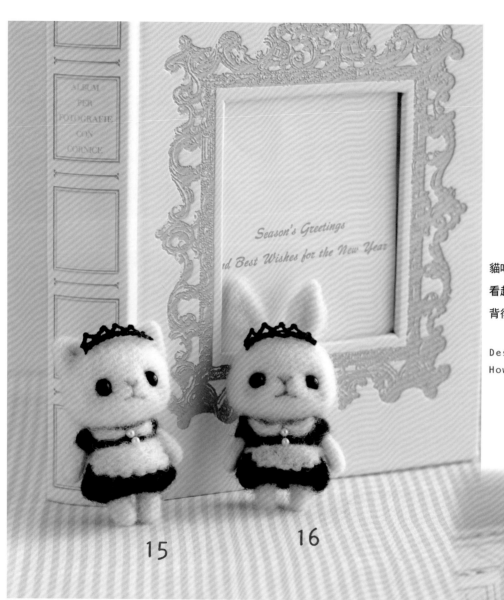

貓咪和兔子的女僕裝扮如何呢？
看起來很有模有樣吧！
背後的蝴蝶結也很時髦。

Design ＊ 大古ようこ
How to make ＊ 第52頁

15　　16

貓咪女僕和兔子女僕

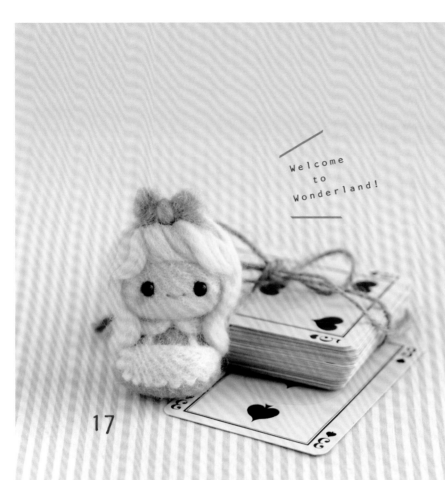

Welcome
to
Wonderland!

夢遊仙境的愛麗絲。
蝴蝶結髮箍是她的正字標記。

Design ＊ 大古ようこ
How to make ＊ 第54頁

17

愛麗絲

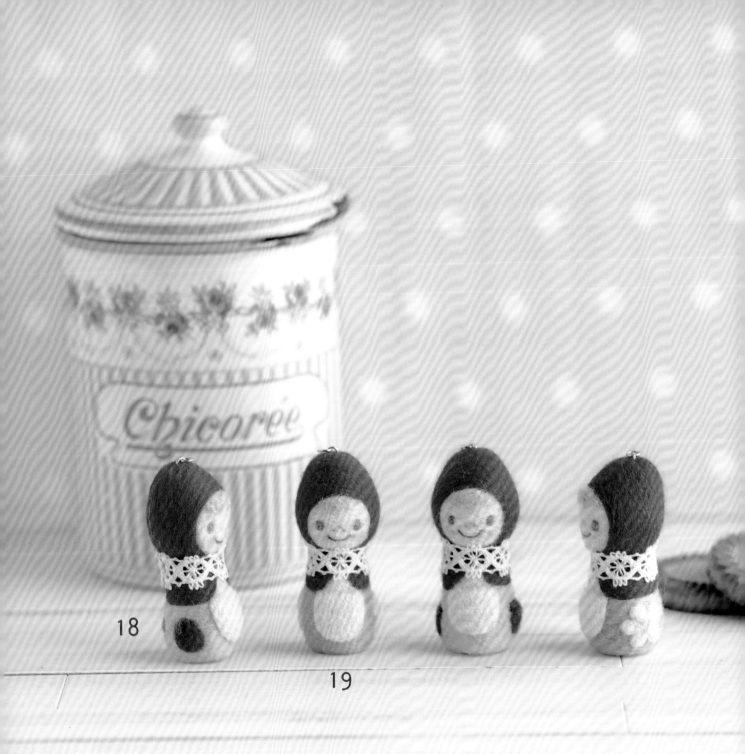

18

19

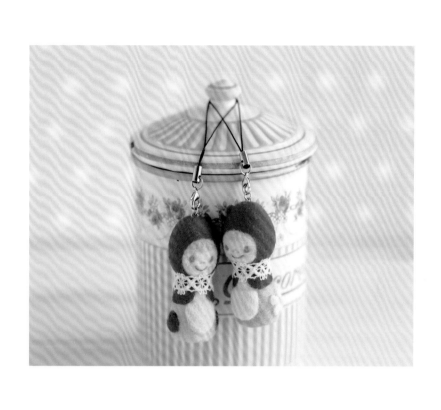

迷你小紅帽

穿著可愛粉紅色和藍色洋裝的迷你尺寸小紅帽。

大家都準備好出門摘草莓了嗎？

藍色的眼睛是特色所在。

Design ＊ tobira 柴谷ひろみ
How to make ＊ 第55頁

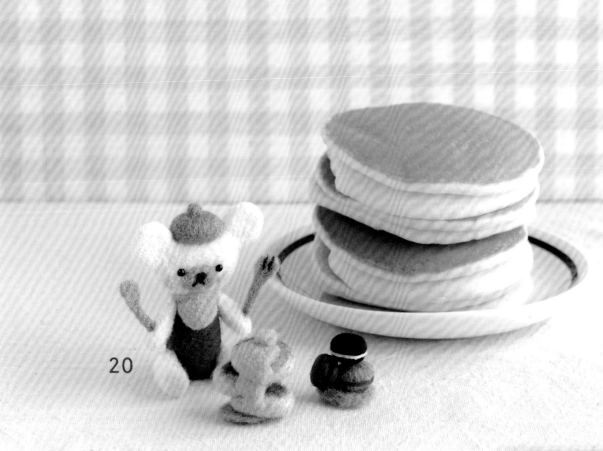

20

貪吃的小熊

戴著帥氣藍色貝雷帽的小熊，
手拿刀叉正準備大快朵頤一番。
今天的大餐是鬆餅和馬卡龍。

Design ☆ *coma*
How to make ☆ 第56頁

白山羊寄信

白山羊來到了蕈菇郵筒旁。
手上拿著的是準備寄給黑山羊的情書嗎？

Design ＊ *coma*
How to make ＊ 第58頁

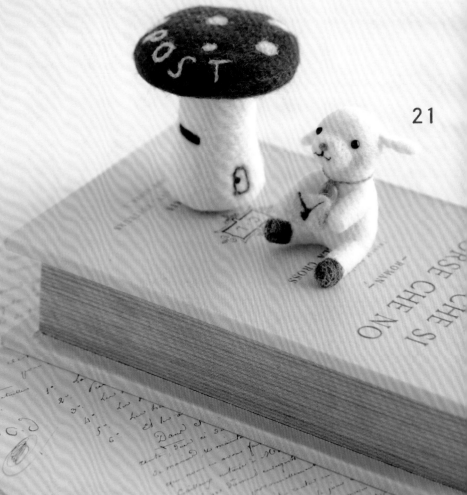

21

馬戲團的大象

馬戲團的見習生大象，今天依舊勤奮地在練習滾球。
真希望能早日登台表演！

Design ☆ *coma*
How to make ☆ 第60頁

22

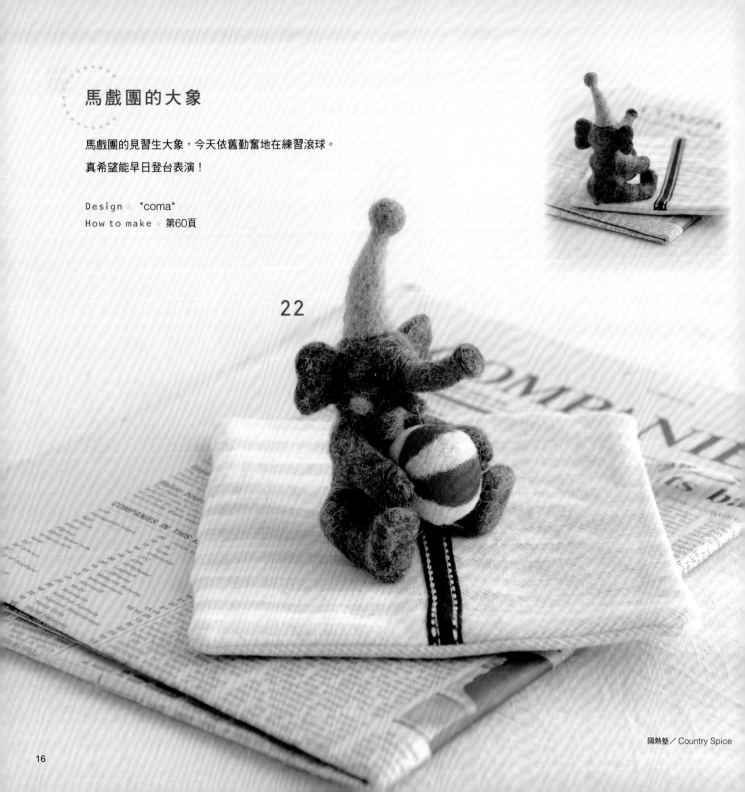

隔熱墊／Country Spice

16

黃昏下的馬來貘

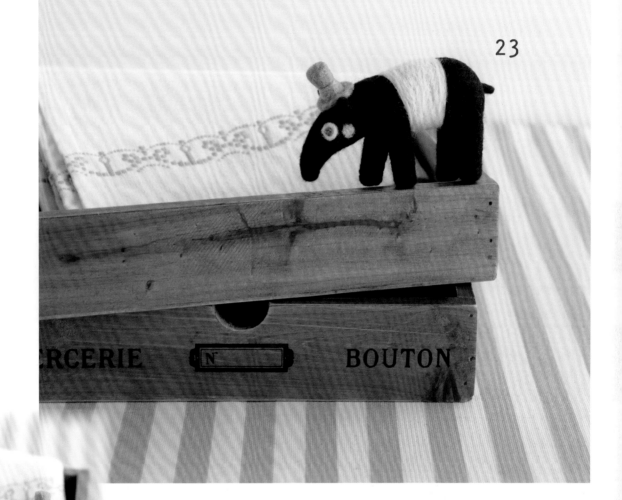

23

戴著相稱的大禮帽的馬來貘紳士。

獨自在黃昏下漫步。

感覺有些淡淡的哀傷。

Design ✳ *coma*
How to make ✳ 第62頁

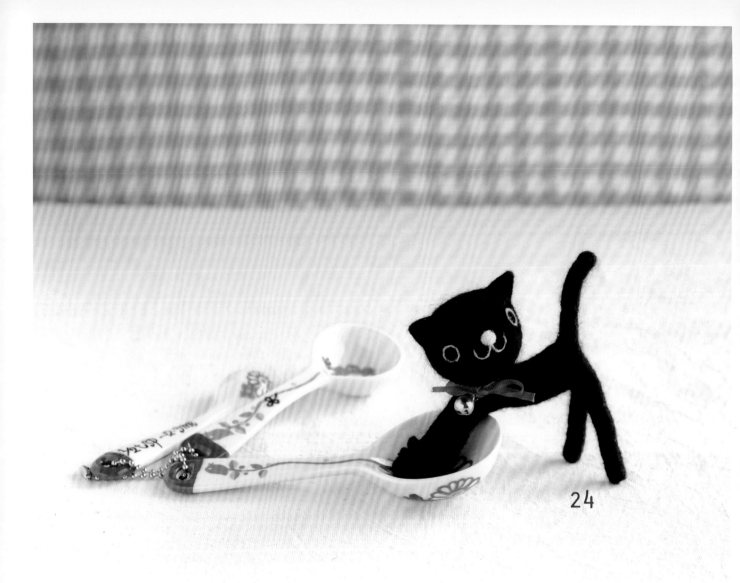

24

裝模作樣的貓咪

身形優美的黑貓小姐。
最自豪的就是修長的手腳和圓滾滾的眼睛。
連伸懶腰的姿態也很可愛！

Design ✳ rico ホシカワリエコ
How to make ✳ 第63頁

瘦長的狗狗

有著獨特細長體型的2隻臘腸狗。
耳朵上的蓬鬆羊毛是特色所在。
仰著頭向上看的表情很討喜吧！

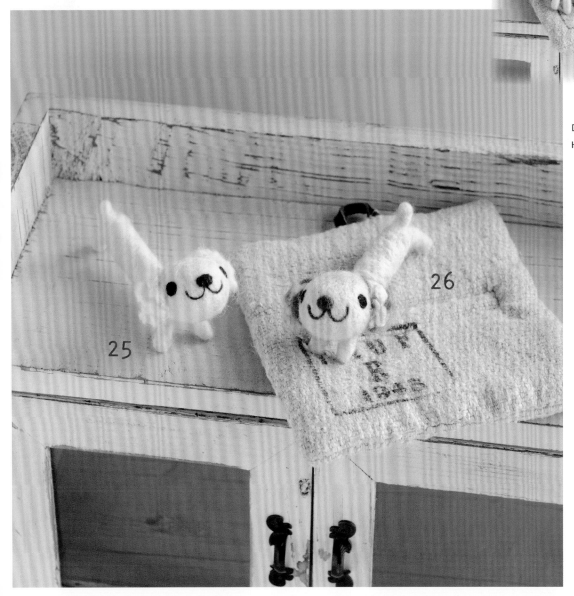

Design ＊ rico ホシカワリエコ
How to make ＊ 第64頁

25

26

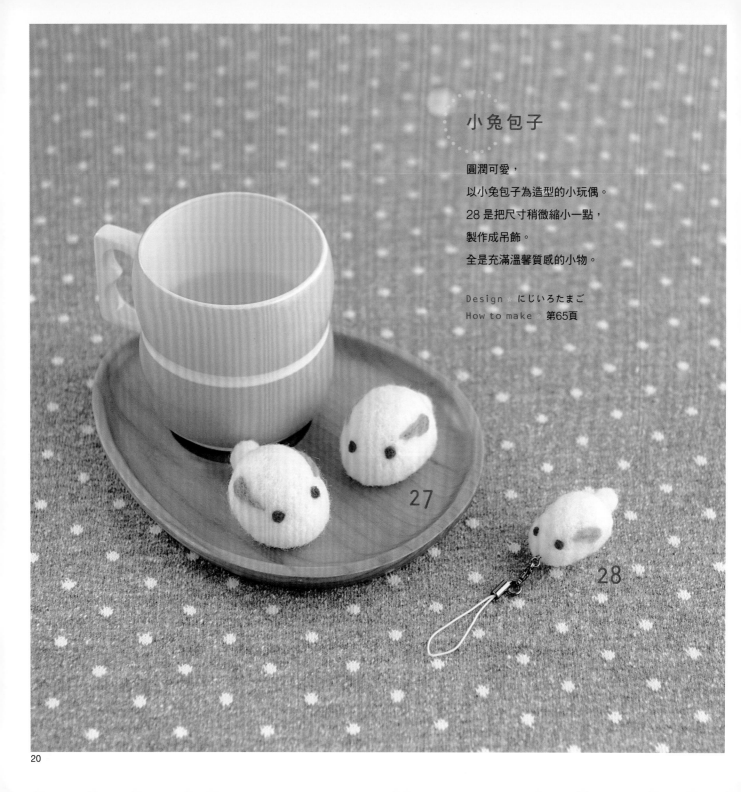

小兔包子

圓潤可愛，

以小兔包子為造型的小玩偶。

28 是把尺寸稍微縮小一點，

製作成吊飾。

全是充滿溫馨質感的小物。

Design ☆ にじいろたまご
How to make ☆ 第65頁

27

28

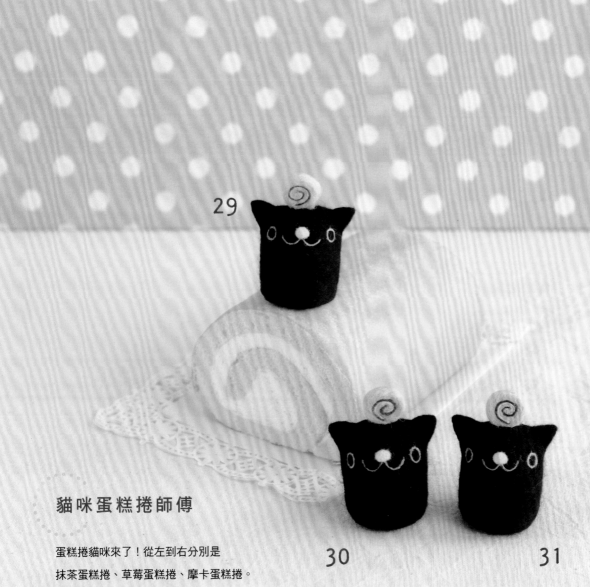

29

30

31

貓咪蛋糕捲師傅

蛋糕捲貓咪來了！從左到右分別是
抹茶蛋糕捲、草莓蛋糕捲、摩卡蛋糕捲。
只要三人聯手的話，咻咻咻地，
蛋糕一下子就做好了！

Design rico ホシカワリエコ
How to make 第66頁

相親相愛的鸚鵡

黃色身體搭配藍色眼睛的2隻可愛鸚鵡。
頭冠和尾羽是利用蓬鬆的羊毛纖維來呈現。
他們倆相親相愛地在聊著天呢！

Design ＊ tobira 柴谷ひなた
How to make ＊ 第67頁

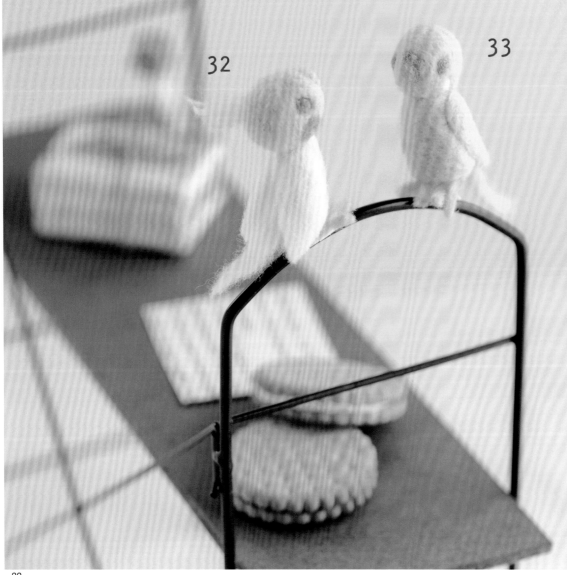

32

33

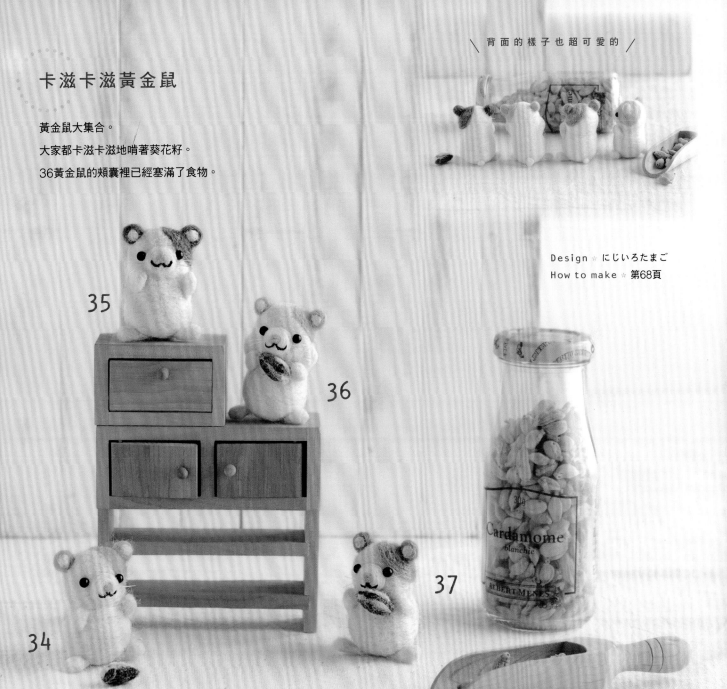

卡滋卡滋黃金鼠

黃金鼠大集合。

大家都卡滋卡滋地啃著葵花籽。

36黃金鼠的頰囊裡已經塞滿了食物。

Design ☆ にじいろたまご
How to make ☆ 第68頁

35

36

34

37

23

企鵝鑰匙套和小熊鑰匙套

企鵝和小熊都化身為鑰匙套。

將鑰匙頭穿上珠鍊、套上套子加以使用。

搭配的船和魚墜飾也很可愛吧。

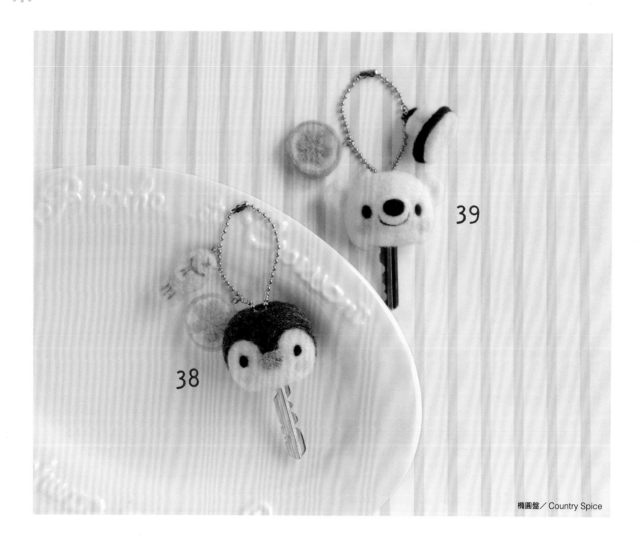

橢圓盤／Country Spice

Design ＊ tobira 柴谷ひろみ
How to make ＊ 38…第70頁／39…第71頁

小熊吊飾＆熊貓吊飾

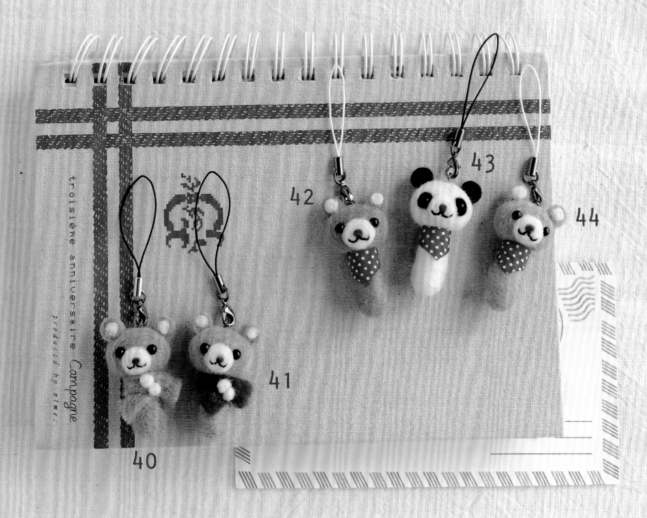

小熊和熊貓一起變成可愛的吊飾。

40、41圍著圍巾，42～44則是繫上圓點領巾。

尺寸小巧、作法又簡單，可以一次做上好幾個。

Design　にじいろたまご
How to make　第69頁

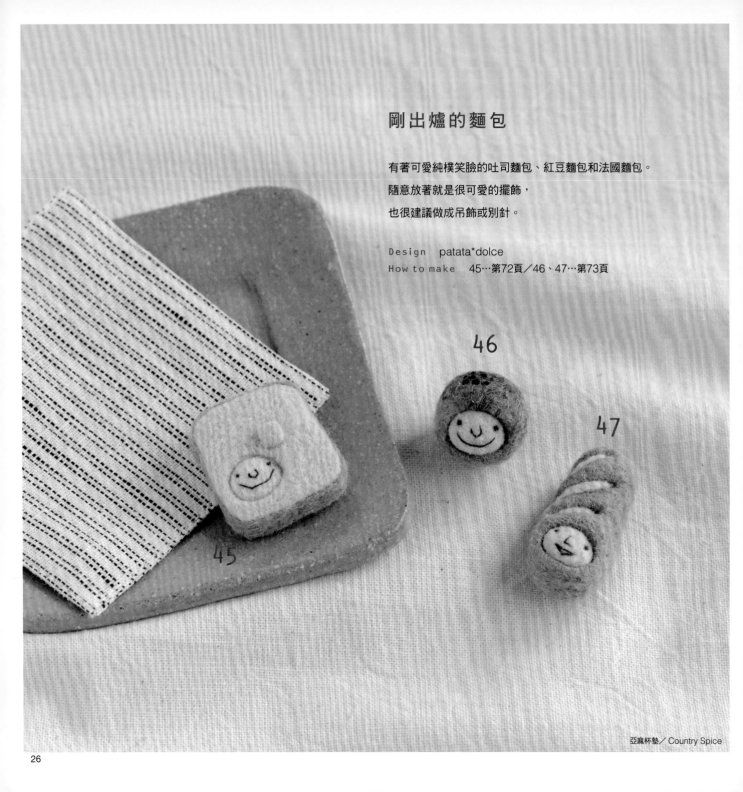

剛出爐的麵包

有著可愛純樸笑臉的吐司麵包、紅豆麵包和法國麵包。
隨意放著就是很可愛的擺飾，
也很建議做成吊飾或別針。

Design　patata*dolce
How to make　45…第72頁／46、47…第73頁

46

47

45

亞麻杯墊／Country Spice

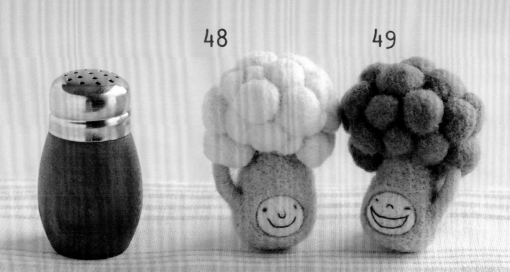

48　49

白花菜和青花菜

我們是表兄弟。

長得很像，但味道卻完全不同。

蓬蓬的頭髮是我們的正字標記。

Design　patata*dolce
How to make　第74頁

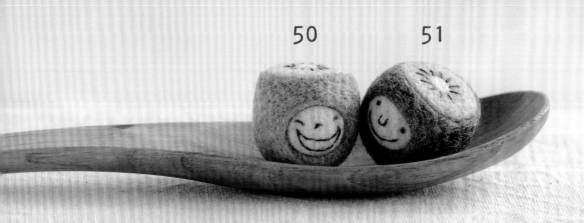

50 51

圓滾滾的奇異果

金黃色和綠色，顏色不同的奇異果2人組。
兩人臉靠著臉好像很開心的樣子。
不曉得正在聊什麼有趣的話題。

Design patata*dolce
How to make 第36頁

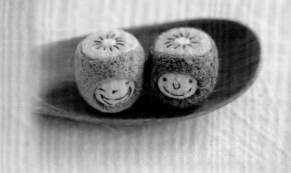

栗木湯匙／Country Spice

香蕉兄弟

52是一派悠閒的香蕉小弟。

53是皮剝了一半、充滿男子氣慨的香蕉大哥。

宛如圓點花樣的黑斑也很可愛。

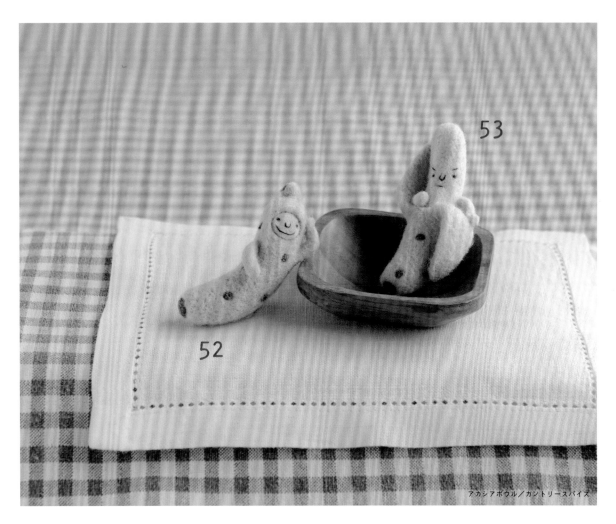

53

52

アカシアボウル／カントリースパイス

Design ✳ patata*dolce
How to make ✳ 52…第76頁／53…第78頁

Technique Guide

製作羊毛氈作品時所使用的基本工具、材料介紹。

★…提供／Hamanaka 株式会社

基本的工具

★**羊毛氈專用針**
尖端經過特殊加工，只需在羊毛上來回戳刺就能讓纖維糾結氈化。右邊為極細型。

★**附柄羊毛氈專用針**
容易拿握的附柄型戳針。讓手不容易痠，最適合用來製作玩偶。

★**工作墊**
進行戳刺作業時墊在底下的墊子。

★**補充型工作墊**
鋪在工作墊上面使用。可適度增加彈性，讓老舊的工作墊能再次被使用。在本書第24頁的作品中則被用來當成紙型。

★**護指套**
避免手指被針刺到的防護裝備。

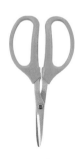

★**剪刀**
手工藝用剪刀。可用來剪斷羊毛、縫線，或是修剪作品起毛的部分。

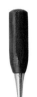

錐子
需要在作品上鑽洞插入眼睛配件時使用。

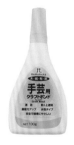

★**手工藝用白膠**
乾燥後呈透明狀的速乾型白膠。黏上眼睛或蕾絲時使用。

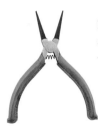

鉗子
在玩偶上裝置金屬配件時使用。

基本的材料

單色（Solid）

廣泛適用於各種作品的標準型羊毛。顏色變化也相當豐富。

自然混色（Natural Blend）

色彩柔和的自然色系羊毛。短短的纖維和粗糙的質感，最能營造出質樸氛圍。

混色（Mix）

由同色系的羊毛混合而成，能展現出富有層次的質感。

彩色捲捲毛條（Color Scoured）

它的特徵是保有羊毛原本的捲曲度，可做出帶有蓬鬆質感的作品。以粉彩色系為主。

自然原色羊毛（Colored Wool）
[捲毛美麗諾（Scoured Wool Merino）]

不使用染料，以展現天然色澤與質感為訴求的羊毛。由黑、白、咖啡 3 色混合而成。

羊毛片（Felket）

纖維朝各個方向排列、加工成片狀的羊毛。能夠縮短製作時間，所以很適合初學者使用

填充羊毛

輕輕戳刺就能聚集成團的棉花狀羊毛。主要是用來製作作品的本體。

★玩偶眼睛

製作眼睛的配件。先在要裝上的位置鑽洞，然後沾上白膠插入。

珠鍊、吊飾頭、T 字針、單圈

把玩偶加工成吊飾或墜子時使用。

線

製作嘴巴、鼻子的刺繡或縫上單圈等金屬配件時使用。請配合作品選擇粗細適中的繡線、手縫線或車縫線來使用。

毛根

在部分的作品中被用來當作骨架，用來輔助身體成形。

Process Guide

接下來是以照片來解說實際製作的流程。

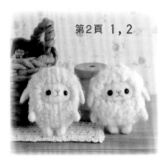

第2頁 1, 2

實體大小請參照第35頁

＊1的材料

【Hamanaka 羊毛氈專用羊毛】
單色…白色（1）4g、
　　　　深粉紅色（6）少量
彩色捲捲毛條…粉紅色（613）4g
【Hamanaka 玩偶眼睛】
6mm×2 個
【其他】
腮紅

＊2的材料

【Hamanaka 羊毛氈專用羊毛】
單色…白色（1）4g、
彩色捲捲毛條…白色（611）4g
自然混色…棕色（804）少量
【Hamanaka 玩偶眼睛】
6mm×2 個
【其他】
腮紅

製作頭部

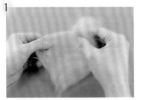

1
把羊毛撕開，取適量使用。分量的估算方法是先想好氈化後的模樣，然後把手上的填充羊毛稍微捏緊，完成後的尺寸差不多就是這樣的大小。

2
從邊緣開始捲成一團。

3
用戳針把捲成一團的羊毛戳刺定型。均勻地加以戳刺氈化，並一點一點修整成接近頭的大小和形狀。

4
太小的話可在外側包覆羊毛，以同樣的方法戳刺。

5
完成頭部製作。

製作身體

6
接下來是製作身體。把白色羊毛從邊緣捲成一團。

7
用戳針戳刺定型，做成筒狀。

8
完成身體部分。和頭、腳連接的上下部分不必戳，保持蓬鬆的狀態即可。

製作腳

9
取少量白色羊毛。

10
對折。

11
用戳針在形成圈圈的部分戳刺，修整成接近腳的大小和形狀。太小的話，可再次撕取羊毛、對折，把不夠的部分戳刺固定。

12
保留根部不戳，維持蓬鬆的狀態。

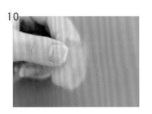
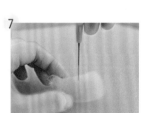

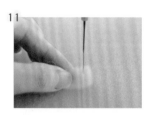

13

用剪刀修剪出腳的適當長度。

製作手

14

以和9～13相同的步驟,製作手。

製作耳朵

15

取少量的白色羊毛。

16

把兩端折成三角形。

17

用戳針戳刺。

18

厚度不夠的話,可橫向纏上羊毛,繼續用戳針戳刺。

19

做成船形。

20

用剪刀剪成兩半,完成耳朵部分。

連接各個部位

21

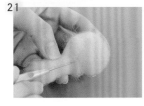

把頭和身體接合,用戳針牢牢地戳刺一圈固定。

22

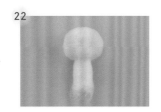

完成頭和身體的連接。

23

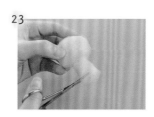

配合比例,修剪身體的長度。

24

戳刺腳的根部,分別把腳牢牢地固定在身體上。

25

以同樣方法把手固定在身體上。

26

在頭的左右兩邊,分別戳上耳朵。

27

將所有部位的裝設完成。

修整形狀

28

將整體包覆上薄薄一層的羊毛,把形狀修整完美。

戳上彩色捲捲毛條

29

全部變得圓潤飽滿。

30

在全身各處戳上彩色捲捲毛條。
首先，從頭部的下面開始戳。

31

沿著臉的周圍戳一圈，決定臉的
大小和位置。

32

留下耳朵、手、腳，其餘部分全
部戳滿。

33

完成後的狀態。

裝設眼睛

34
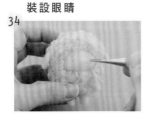
用錐子在眼睛的裝設位置上鑽
洞。可先用戳針在決定好的位置
輕輕戳上記號。

35
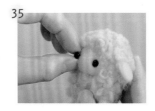
把沾上白膠的玩偶眼睛插入。

戳上嘴巴和鼻子

36
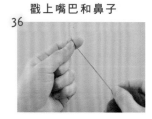
把羊毛捻成細線。

37
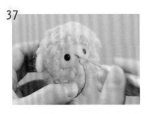
用戳針戳刺固定，做出鼻子的線
條。

連接各個部分

38
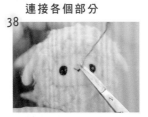
戳好V字之後，先用剪刀剪斷。

39
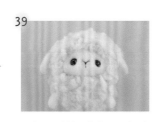
在鼻子下方戳一條線，形成Y字
型。用剪刀剪斷。

40
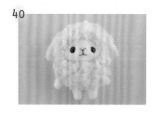
嘴巴也用同樣的方法戳刺。

塗上腮紅

41

把化妝用的粉紅色腮紅塗在鼻
子、臉頰等位置。

42

製作完成！

〈1・2 實體大小　正面〉　　〈1・2 實體大小　側面〉　　〈1・2 實體大小　背面〉

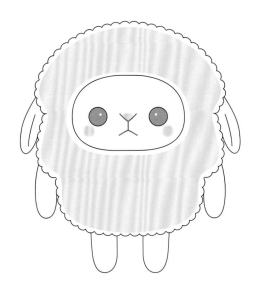

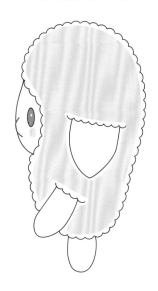

〈1・2 實體大小　各部位〉

※全部都是白色（1）

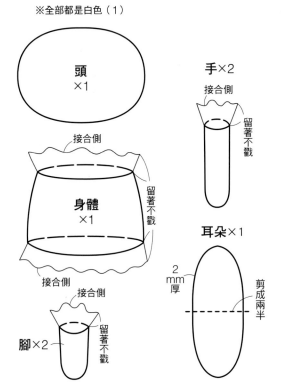

頭
×1

手×2
接合側
留著不戳

接合側

身體
×1

留著不戳

接合側

接合側

腳×2

留著不戳

耳朵×1

2
mm
厚

剪成兩半

※刺繡針法參照P.77

〈50・51 實體大小　上〉

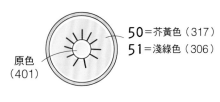

原色
（401）

50＝芥黃色（317）
51＝淺綠色（306）

〈51 實體大小　臉〉

法國結粒繡（深咖啡色）

原色（401）

迴針繡（深咖啡色）

〈50・51 實體大小　正面〉

50＝咖啡色（403）
51＝深咖啡色（404）

原色
（401）

（深咖啡色）
直針繡

迴針繡
（深咖啡色）

〈50・51 實體大小　側面〉

使用羊毛片

45～53 的作品是利用片狀的羊毛片來製作的。以下就是用羊毛片製作的步驟解說。

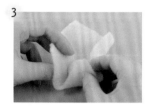

第28頁 50,51

實物尺寸請參照第35頁

＊ 50 的材料
【Hamanaka 羊毛氈專用羊毛】
羊毛片 自然混色
…原色（401）10cm×22cm
　咖啡色（403）10cm×10cm
羊毛片 單色
…芥黃色（317）5cm×5cm
【其他】
手縫線（深咖啡色）…適量

＊ 51 的材料
【Hamanaka 羊毛氈專用羊毛】
羊毛片 自然混色
…原色（401）10cm×22cm
　深咖啡色（404）10cm×10cm
羊毛片 單色
…淺綠色（306）5cm×5cm
【其他】
手縫線（深咖啡色）…適量

製作本體

1

用原色的羊毛片裁剪出2片10cm見方的四方形。

2

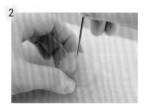

把1片揉成球狀，用戳針稍微戳刺定型。戳到不會攤開的程度即可。

3

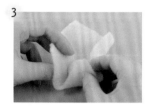

用另1片把球狀的羊毛加以包覆。

4

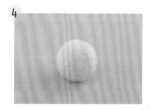

均勻地戳刺氈化，修整成直徑1.5cm的漂亮圓球。

製作果皮

5

用深咖啡色（作品50為咖啡色）的羊毛片裁剪出4片5cm見方的四方形。

6

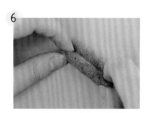

把5的其中1片捲成筒狀。

7

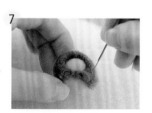

把捲成筒狀的羊毛片彎成圓圈，戳刺固定在4的本體上。圓圈的內側就是玩偶的臉部。

8

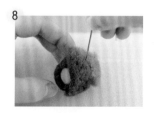

把剩下的3片適度地撕開，戳刺氈化，並把7臉部以外的部分包覆。頭頂空著不戳。

9

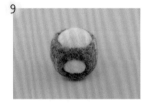

完成果皮的部分。

把頭戳平

10

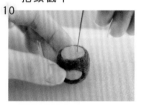

用戳針把頭頂的部分戳成平面狀。

製作果肉

11

用淺綠色（作品50為芥黃色）的羊毛片裁剪出5cm見方的四方形。

12

把四方形的羊毛片折疊成圓盤狀。

13

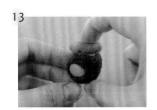

>>

放在頭頂上。

14

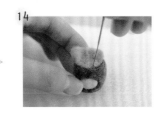

>>

用戳針戳刺固定，修整成平面狀。

15

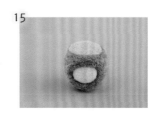

>>

完成果肉。

製作中央的白色部分

16

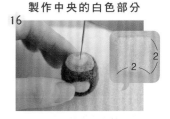

>>

用原色的羊毛片裁剪出2cm見方的四方形。揉成一團，戳刺固定在果肉的中央。

17

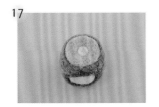

>>

完成中央的白色部分。

繡上種子

18

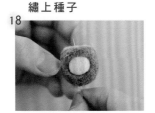

>>

將手縫線穿針、打結。把針從作品的底下插進去，再從中央白色部分的邊緣穿出來。

19

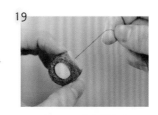

>>

用力拉線，把線結藏在作品當中。如果還是看得到痕跡的話，可戳上少許的同色羊毛加以遮掩。

20

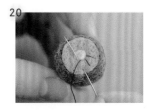

>>

繡上種子。※刺繡針法請參照第35頁。

21

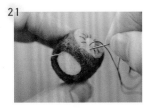

>>

繡完1圈之後，把針從眼睛的位置穿出來。

繡上五官

22

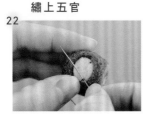

>>

繡上左右的眼睛。

23

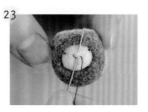

>>

把針從臉的中央穿出來，繡上鼻子。

24

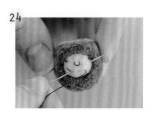

>>

把針從嘴巴的位置穿出來，繡上嘴巴。

25

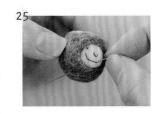

>>

繡完之後，把針從作品的底下穿出來。

26

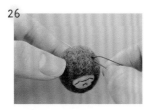

>>

打結固定，再把針從別的方向穿出去，剪線。

調整五官

27

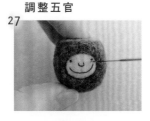

>>

用戳針在刺繡部分的周圍戳刺，調整眼睛等的五官位置。

28

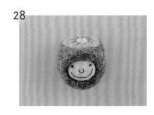

完成製作！

Q&A

以下列出的是很多人都會遇到的問題。
希望能幫助大家掌握羊毛氈的製作訣竅，並提升技巧。

Q.1

作品要戳成什麼樣的硬度比較好？

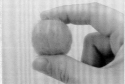

A.1

羊毛氈這種材料，用戳針戳刺越久的話就會變得越硬越小。在軟硬度方面，從蓬鬆柔軟到重壓也不會扁掉的硬挺質感都各有所好。基本上只要是自己喜歡的軟硬度都OK。只是如果要做成手機吊飾之類的實用物品時，最好還是做硬一點，以免因摩擦而變形。

Q.2

沒辦法做出想要的形狀……

A.2

羊毛氈是藉由戳刺的方式來改變形狀，要做出完全相同的形狀或許並不容易。但是，能夠重複加以修改，則是羊毛氈的優點。不夠的地方可以補充羊毛，太多的地方也可以去掉，請一點一點慢慢地調整。

縮小的情況

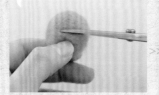 >> 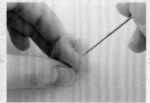 >>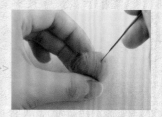

把需要減量的部分用剪刀剪掉。

捏住斷面，用戳針盡量地戳成圓形。

在表面補充羊毛，修整成漂亮的形狀。

加大的情況

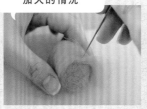

補充想要增加分量的羊毛，用戳針戳刺。羊毛不要一次補充一大坨，少量多次地補充才能做出漂亮的作品。

Q.3
沒辦法把作品的表面戳到平滑！

A.3
表面的平滑度會大大地影響到作品的完成度。以下是2個能漂亮加以修整的訣竅。

[表面凹凸不平or戳刺痕跡太過明顯的情況]

[表面起毛的情況]
利用修線剪刀把豎起來纖維剪掉，或用鑷子夾掉。

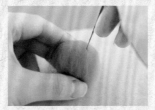

等作品大致成形之後，在表面包覆一層薄薄的羊毛。

用戳針將全體淺淺地戳刺。使用極細型戳針的話，戳刺的痕跡會比較不明顯。

Q.4
想要修改眼睛的位置……

A.4
眼睛是玩偶的靈魂。如果覺得裝設位置不理想的話，只要是羊毛氈製品就能修改。即使失敗也不必驚慌，修正過來就好。

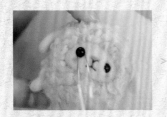
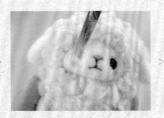
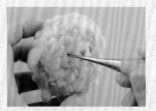
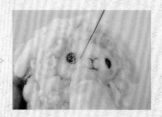

用鑷子把眼睛夾掉。

把沾上白膠硬掉的部分剪掉。

用錐子在新的位置鑽洞。

再次插入眼睛。把原先的洞用羊毛填補起來。

剛開始做羊毛氈的時候，總是很難做出完美的作品。

但在做過幾個作品之後，就能慢慢抓住訣竅了。

只要改變一下戳刺的手法，作品的質感就會完全不同，

相信你一定能找到屬於自己的獨特風格。

3,4：垂耳小兔子

＊3 的材料
【Hamanaka 羊毛氈專用羊毛】
單色…白色（1）3.5g
　　　淺粉紅色（22）3g
　　　深粉紅色（6）少量
【Hamanaka 玩偶眼睛】
6mm×2 個
【其他】
腮紅

＊4 的材料
【Hamanaka 羊毛氈專用羊毛】
單色…白色（1）3.5g
自然混色…焦糖色（803）3g
　　　　　棕色（804）少量
【Hamanaka 玩偶眼睛】
6mm×2 個
【其他】
腮紅

＊ 製作步驟
1 參照〈實體大小　各部位〉，將各個部位做好。
2 參照〈頭和身體的完成法〉，在頭和身體疊上羊毛修整形狀。
3 把耳朵裝在頭上。
4 把頭和身體接合起來。
5 裝上手、腳。
6 製作臉。

〈實體大小　正面〉

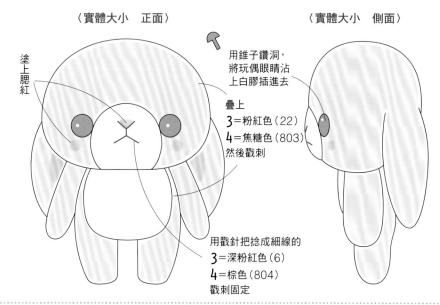

塗上腮紅

用錐子鑽洞，
將玩偶眼睛沾
上白膠插進去

疊上
3＝粉紅色（22）
4＝焦糖色（803）
然後戳刺

用戳針把捻成細線的
3＝深粉紅色（6）
4＝棕色（804）
戳刺固定

〈實體大小　側面〉

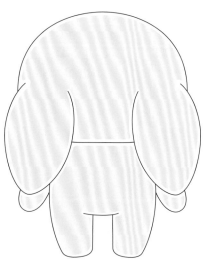

〈實體大小　背面〉

〈實體大小　各部位〉

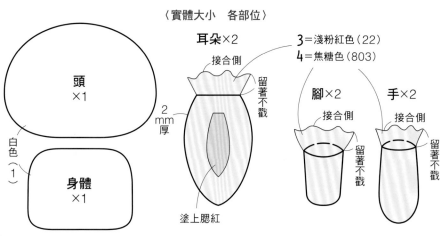

頭
×1

白色
（1）

身體
×1

耳朵×2

接合側

留著不戳

2mm厚

塗上腮紅

3＝淺粉紅色（22）
4＝焦糖色（803）

腳×2

接合側

留著不戳

手×2

接合側

留著不戳

〈頭和身體的完成法〉

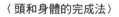

疊上
3＝淺粉紅色（22）
4＝焦糖色（803）
然後戳刺，後側要全部戳滿

頭

〈前側〉

身體

疊上
3＝淺粉紅色（22）
4＝焦糖色（803）
然後戳刺，後側要全部戳滿

6：草莓熊貓

❈ 材料

【Hamanaka 羊毛氈專用羊毛】
單色…白色（1）4g
　　　深粉紅色（6）2g
自然混色…棕色（804）2g
　　　　　薄荷色（824）少量

【Hamanaka 玩偶眼睛】
5mm×2 個
【其他】
Hamanaka 蠟繩
（1mm 粗·H961-645-008）
…8cm
腮紅

❈ 製作步驟

1 參照〈實體大小　各部位〉，將各個部位做好。
2 把耳朵裝在頭上。
3 把草莓帽子和蒂頭A裝在頭上（參照 P.43）。
4 把頭和身體接合起來。
5 裝上手、腳。
6 製作臉。
6 製作草莓斜背包（參照 P.42）。

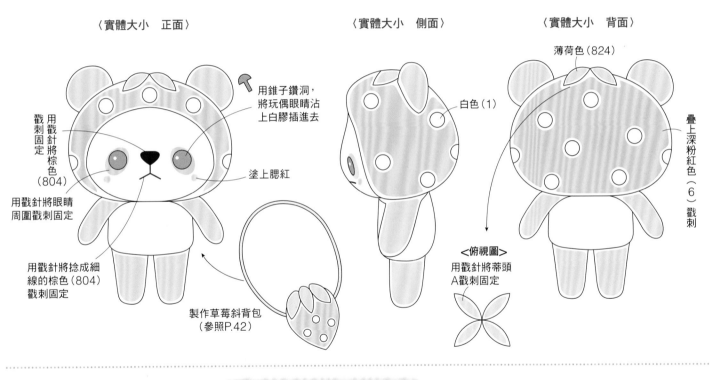

〈實體大小　正面〉　〈實體大小　側面〉　〈實體大小　背面〉

用錐子鑽洞，將玩偶眼睛沾上白膠插進去

塗上腮紅

戳刺固定　用戳針將棕色（804）

用戳針將眼睛周圍戳刺固定

用戳針將捻成細線的棕色（804）戳刺固定

製作草莓斜背包（參照P.42）

白色（1）

〈俯視圖〉
用戳針將蒂頭A戳刺固定

薄荷色（824）

疊上深粉紅色（6）戳刺

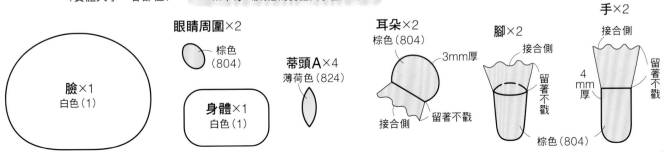

〈實體大小　各部位〉　※草莓、蒂頭B的實體大小在P.43

臉×1
白色（1）

眼睛周圍×2
棕色（804）

身體×1
白色（1）

蒂頭A×4
薄荷色（824）

耳朵×2
棕色（804）
3mm厚
接合側
接合側
留著不戳

腳×2
接合側
留著不戳
棕色（804）

手×2
接合側
4mm厚
留著不戳

5：草莓兔子

✲ 材料

【Hamanaka 羊毛氈專用羊毛】
單色…白色（1）7g
　　　深粉紅色（6）2g
自然混色…薄荷色（824）少量

【Hamanaka 玩偶眼睛】
6mm×2 個
【其他】
Hamanaka 蠟繩
（1mm 粗·H961-645-008）…8cm
腮紅

✲ 製作步驟

1 參照〈實體大小　各部位〉，將各個部位做好。
2 把耳朵安裝在頭上。
3 把草莓帽子和蒂頭 A 裝在頭上。
4 把頭和身體接合起來。
5 裝上手、腳、尾巴。
6 製作臉。
7 製作草莓斜背包。

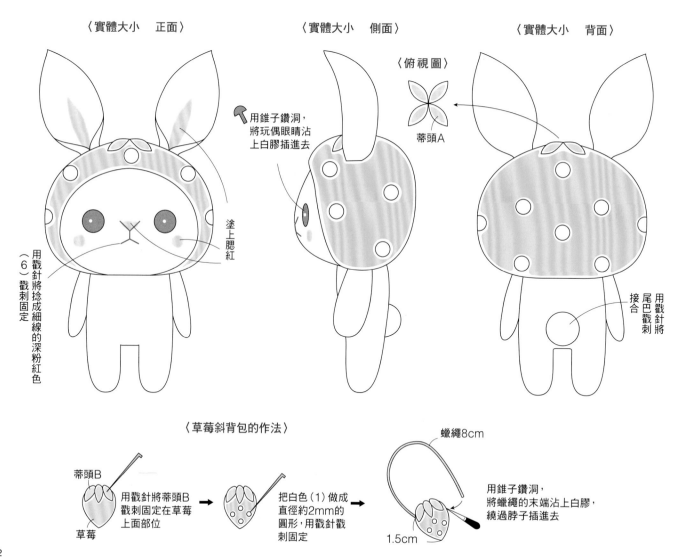

〈實體大小　正面〉

〈實體大小　側面〉

〈實體大小　背面〉

〈俯視圖〉

蒂頭A

用錐子鑽洞，
將玩偶眼睛沾
上白膠插進去

用戳針將捻成細線的深粉紅色（6）戳刺固定

塗上腮紅

用戳針將尾巴戳刺接合

〈草莓斜背包的作法〉

蒂頭B

草莓

用戳針將蒂頭B
戳刺固定在草莓
上面部位

把白色（1）做成
直徑約2mm的
圓形，用戳針戳
刺固定

蠟繩8cm

1.5cm

用錐子鑽洞，
將蠟繩的末端沾上白膠，
繞過脖子插進去

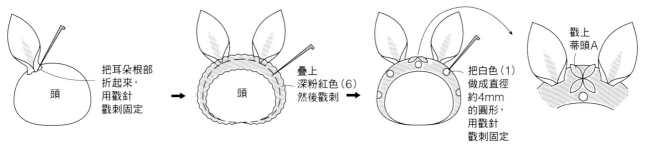

〈草莓帽子的完成法〉

把耳朵根部折起來，用戳針戳刺固定

疊上深粉紅色（6）然後戳刺

把白色（1）做成直徑約4mm的圓形，用戳針戳刺固定

戳上蒂頭A

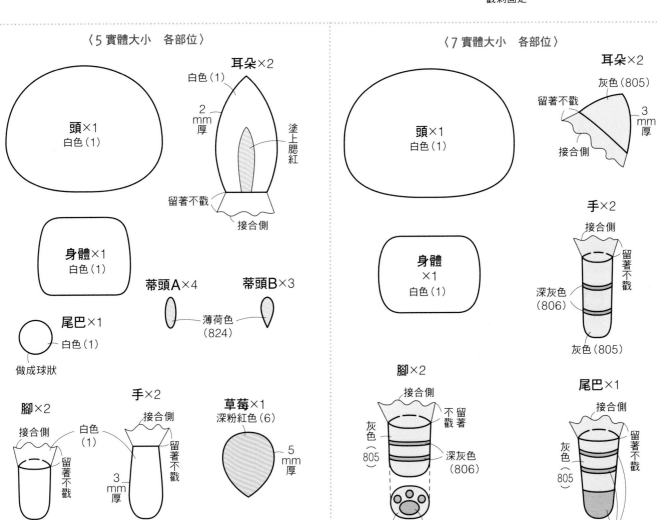

〈5 實體大小　各部位〉

頭×1
白色（1）

耳朵×2
白色（1）
2 mm 厚
塗上腮紅
留著不戳
接合側

身體×1
白色（1）

蒂頭A×4
蒂頭B×3
薄荷色（824）

尾巴×1
白色（1）
做成球狀

腳×2
接合側
白色（1）
留著不戳

手×2
接合側
留著不戳
3 mm 厚

草莓×1
深粉紅色（6）
5 mm 厚

〈7 實體大小　各部位〉

頭×1
白色（1）

耳朵×2
灰色（805）
留著不戳
3 mm 厚
接合側

身體×1
白色（1）

手×2
接合側
留著不戳
深灰色（806）
灰色（805）

腳×2
接合側
不戳 留著
灰色（805）
深灰色（806）
（底部）深灰色（806）

尾巴×1
接合側
留著不戳
灰色（805）
深灰色（806）

43

7：虎斑貓

✳ **材料**

【Hamanaka 羊毛氈專用羊毛】
單色…白色（1）4g
自然混色…灰色（805）2g
　　　　深灰色（806）1g
　　　　原色（801）少量

【Hamanaka 玩偶眼睛】
6mm×2 個
【其他】
腮紅

✳ **製作步驟**

1 參照〈實體大小　各部位〉，將各個部位做好。
2 參照〈頭部的完成法〉、〈身體的完成法〉製作頭部、身體。
3 裝上耳朵。
4 把頭和身體接合起來。
5 裝上手、腳、尾巴
6 用戳針將捻成細線的羊毛戳刺固定在頭和身體上，做出斑紋。
7 製作臉。

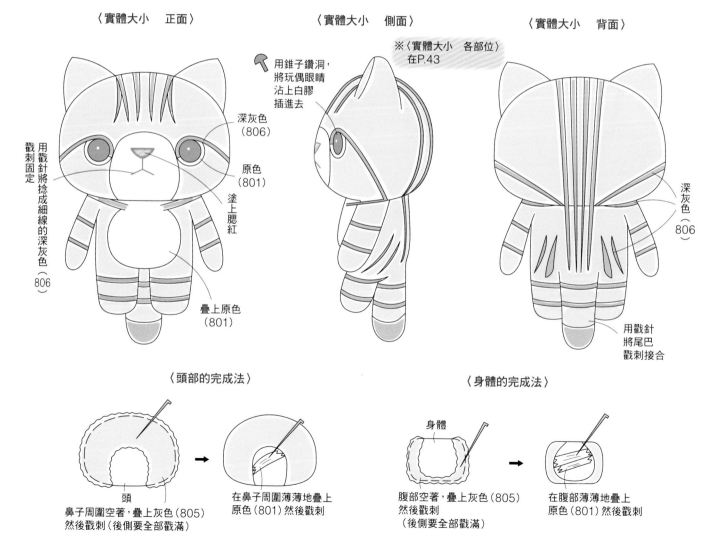

〈實體大小　正面〉

〈實體大小　側面〉

〈實體大小　背面〉

用錐子鑽洞，
將玩偶眼睛
沾上白膠
插進去

※〈實體大小　各部位〉
在P.43

用戳針將捻成細線的深灰色（806）戳刺固定

深灰色（806）

原色（801）

塗上腮紅

疊上原色（801）

深灰色（806）

用戳針將尾巴戳刺接合

〈頭部的完成法〉

頭
鼻子周圍空著，疊上灰色（805）然後戳刺（後側要全部戳滿）

在鼻子周圍薄薄地疊上原色（801）然後戳刺

〈身體的完成法〉

身體
腹部空著，疊上灰色（805）然後戳刺（後側要全部戳滿）

在腹部薄薄地疊上原色（801）然後戳刺

8:小蜜蜂哈妮

☆ **材料**

【Hamanaka 羊毛氈專用羊毛】

單色…淺粉紅色(22) 3g
　　　檸檬黃色(35) 2g
　　　粉紅色(2)、薩克斯藍色(7) 各少量
自然混色…原色(801) 0.5g
　　　深灰色(806)、
　　　棕色(804) 各少量

【Hamanaka 玩偶眼睛】

6mm×2 個

【其他】

腮紅

☆ **蜂蜜罐的材料**

【Hamanaka 羊毛氈專用羊毛】

單色…檸檬黃色(35) 少量
自然混色…棕色(804) 0.5g

☆ **製作步驟**

1 參照〈實體大小　各部位〉,將各個部位做好。
2 參照〈頭部的完成法〉、〈頭部的完成法〉製作頭部、身體。
3 把頭和身體接合起來。
4 參照〈手的完成法〉,把手裝在身體上。
5 裝上腳和翅膀。
6 裝上觸角。
7 製作蜂蜜罐。

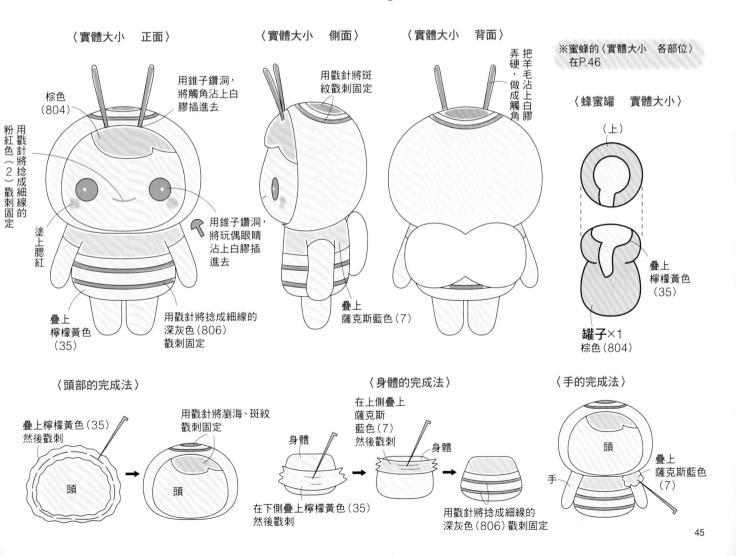

〈實體大小　正面〉

棕色(804)

用戳針將捻成細線的粉紅色(2)戳刺固定

塗上腮紅

疊上檸檬黃色(35)

用錐子鑽洞,將觸角沾上白膠插進去

用錐子鑽洞,將玩偶眼睛沾上白膠插進去

用戳針將捻成細線的深灰色(806)戳刺固定

〈實體大小　側面〉

用戳針將斑紋戳刺固定

疊上薩克斯藍色(7)

〈實體大小　背面〉

把羊毛沾上白膠弄硬,做成觸角

※蜜蜂的〈實體大小　各部位〉在P.46

〈蜂蜜罐　實體大小〉

(上)

疊上檸檬黃色(35)

罐子×1
棕色(804)

〈頭部的完成法〉

疊上檸檬黃色(35)然後戳刺

用戳針將瀏海、斑紋戳刺固定

頭

〈身體的完成法〉

在上側疊上薩克斯藍色(7)然後戳刺

身體

在下側疊上檸檬黃色(35)然後戳刺

身體

用戳針將捻成細線的深灰色(806)戳刺固定

〈手的完成法〉

頭

手

疊上薩克斯藍色(7)

45

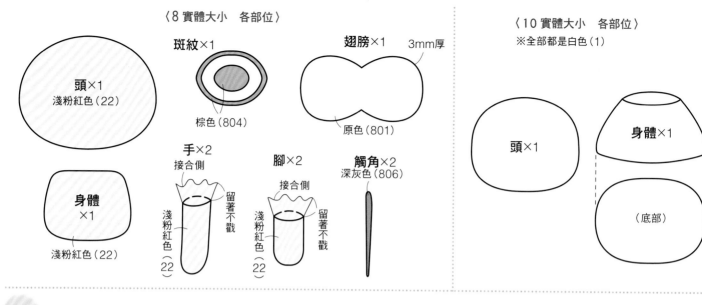

〈8 實體大小 各部位〉

頭×1
淺粉紅色（22）

斑紋×1
棕色（804）

翅膀×1
3mm厚
原色（801）

身體
×1
淺粉紅色（22）

手×2
接合側
淺粉紅色（22）
留著不戳

腳×2
接合側
淺粉紅色（22）
留著不戳

觸角×2
深灰色（806）

〈10 實體大小 各部位〉
※全部都是白色（1）

頭×1

身體×1

（底部）

第7頁 **9：嘟嘴的小雞**

✱ 材料

【Hamanaka 羊毛氈專用羊毛】
單色…檸檬黃色（35）4g
　　　金黃色（5）少量
自然混色…棕色（804）少量

【Hamanaka 玩偶眼睛】
5mm×2 個
【其他】
腮紅

✱ 製作步驟
1 參照〈實體大小 各部位〉，將各個部位做好。
2 裝上眼睛。
3 裝上嘴巴。
4 把腳裝在身體底部。
5 裝上翅膀。

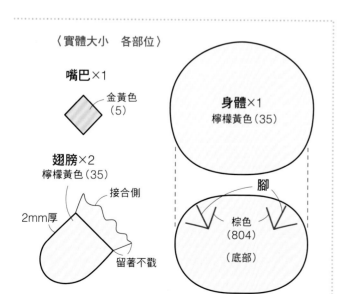

〈實體大小 各部位〉

嘴巴×1
金黃色（5）

翅膀×2
檸檬黃色（35）
2mm厚
接合側
留著不戳

身體×1
檸檬黃色（35）

腳
棕色（804）
（底部）

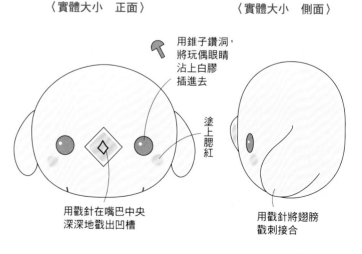

〈實體大小 正面〉

用錐子鑽洞，
將玩偶眼睛
沾上白膠
插進去

塗上腮紅

用戳針在嘴巴中央
深深地戳出凹槽

〈實體大小 側面〉

用戳針將翅膀
戳刺接合

10：晴天娃娃

✼ 材料

【Hamanaka 羊毛氈專用羊毛】
單色…白色（1）5g
　　　粉紅色（2）少量
自然混色…原色（801）2g

【Hamanaka 玩偶眼睛】
5mm×2 個
【其他】
腮紅

✼ 製作步驟

1 參照〈實體大小　各部位〉，將各個部位做好。
2 參照〈頭和身體的完成法〉，把頭和身體接合起來。
3 製作臉。

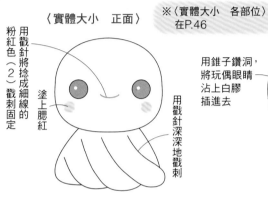

〈實體大小　正面〉

用戳針將捻成細線的粉紅色（2）戳刺固定

塗上腮紅

※〈實體大小　各部位〉在P.46

〈實體大小　側面〉

用錐子鑽洞，將玩偶眼睛沾上白膠插進去

用戳針深深地戳刺

〈頭和身體的完成法〉

頭
身體

用戳針將頭和身體戳刺接合

全部薄薄地疊上原色（801）然後戳刺

用戳針深深地戳出凹痕

11：青蛙

✼ 材料

【Hamanaka 羊毛氈專用羊毛】
單色…水藍色（38）4g
　　　粉紅色（2）少量

【Hamanaka 玩偶眼睛】
4mm×2 個
【其他】
腮紅

✼ 製作步驟

1 參照〈實體大小　各部位〉，將各個部位做好。
2 把頭和身體接合起來。
3 裝上手、腳。
4 製作臉。

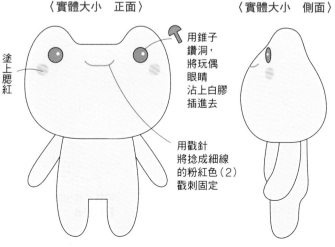

〈實體大小　正面〉

塗上腮紅

用錐子鑽洞，將玩偶眼睛沾上白膠插進去

用戳針將捻成細線的粉紅色（2）戳刺固定

〈實體大小　側面〉

〈實體大小　各部位〉
※全部都是水藍色（38）

接合側

腳×2

留著不戳

頭×1

接合側

身體×1

留著不戳

手×2
接合側

留著不戳

47

12：狗狗郵局

✳ **材料**

【Hamanaka 羊毛氈專用羊毛】
單色…白色（1）3g
　　　粉紅色（2）少量
自然混色…焦糖色（803）、
　　　　　棕色（804）各 1g
　　　　　原色（801）、
　　　　　深灰色（806）各少量

【Hamanaka 玩偶眼睛】
6mm×2 個
【其他】
Hamanaka 蠟繩
（1mm 粗·H961-645-008）…8cm

✳ **製作步驟**

1 參照〈實體大小　各部位〉，將各個部位做好。
2 在頭部疊上製作花紋的羊毛加以戳刺。
3 裝上耳朵。
4 參照〈身體的完成法〉，用戳針戳出後腳，製作身體。
5 把頭和身體接合起來。
6 裝上前腳、尾巴。
7 製作臉。
8 製作斜背包。

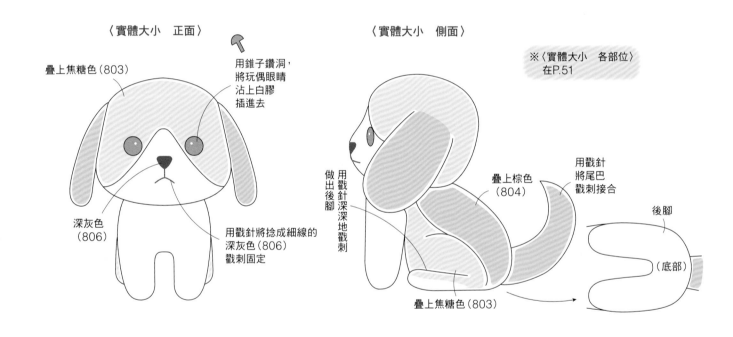

〈實體大小　正面〉

疊上焦糖色（803）

用錐子鑽洞，
將玩偶眼睛
沾上白膠
插進去

深灰色
（806）

用戳針將捻成細線的
深灰色（806）
戳刺固定

〈實體大小　側面〉

※〈實體大小　各部位〉
在P.51

做出後腳

用戳針深深地戳刺

疊上焦糖色（803）

疊上棕色
（804）

用戳針
將尾巴
戳刺接合

後腳

（底部）

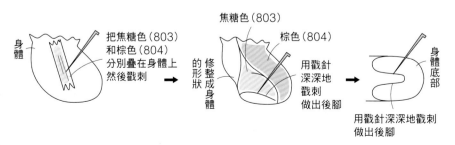

〈身體的完成法〉

身體

把焦糖色（803）
和棕色（804）
分別疊在身體上
然後戳刺

焦糖色（803）

棕色（804）

修整成身體的形狀

用戳針
深深地
戳刺
做出後腳

身體底部

用戳針深深地戳刺
做出後腳

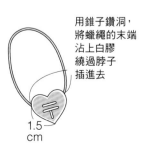

〈斜背包的作法〉

用錐子鑽洞，
將蠟繩的末端
沾上白膠
繞過脖子
插進去

1.5
cm

13：狗狗郵局

✲ 材料

【Hamanaka 羊毛氈專用羊毛】
單色…白色（1）4g
　　　粉紅色（2）、薩克斯藍色（7）各少量
自然混色…焦糖色（803）2g
　　　原色（801）1g
　　　深灰色（806）少量

【Hamanaka 玩偶眼睛】
6mm×2 個
【其他】
Hamanaka 蠟繩
（1mm 粗・H961-645-008）
…8cm

✲ 製作步驟

1 參照〈實體大小　各部位〉，將各個部位做好。
2 參照〈耳朵和頭部的完成法〉，製作耳朵和頭。
3 用戳針戳出後腳，製作身體。
4 把頭和身體接合起來。
5 裝上前腳、尾巴。
6 製作臉。
7 製作斜背包。

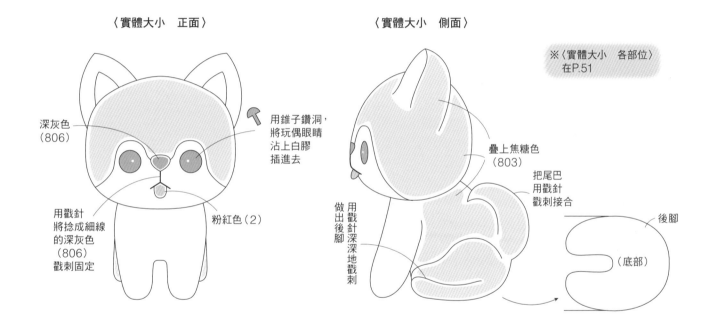

〈實體大小　正面〉

深灰色（806）

用錐子鑽洞，將玩偶眼睛沾上白膠插進去

用戳針將捻成細線的深灰色（806）戳刺固定

粉紅色（2）

〈實體大小　側面〉

※〈實體大小　各部位〉在P.51

疊上焦糖色（803）

把尾巴用戳針戳刺接合

用戳針深深地戳刺做出後腳

後腳

（底部）

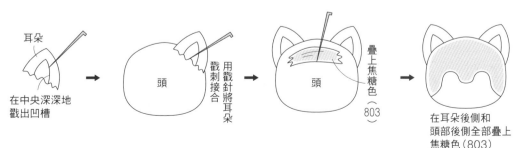

〈耳朵和頭部的完成法〉

耳朵

在中央深深地戳出凹槽

用戳針將耳朵戳刺接合

頭

頭

疊上焦糖色（803）

在耳朵後側和頭部後側全部疊上焦糖色（803）

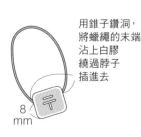

〈斜背包的作法〉

用錐子鑽洞，將蠟繩的末端沾上白膠繞過脖子插進去

8 mm

14：狗狗郵局

✼ 材料

【Hamanaka 羊毛氈專用羊毛】
單色…深粉紅色（6）少量
自然混色…焦糖色（803）5g
　　　　　棕色（804）少量
填充羊毛…棕色（312）5g
【Hamanaka 玩偶眼睛】
6mm×2 個

【Hamanaka 玩偶鼻子】
9mm×1 個
【其他】
Hamanaka 蠟繩
（1mm 粗·H961-645-008）
…13cm

✼ 製作步驟

1 參照〈實體大小　各部位〉，將各個部位做好。
2 參照〈頭部的完成法〉製作頭部。
3 在手、腳、耳朵、尾巴上捻成細線的羊毛（焦糖色）戳刺固定。
4 參照〈身體的完成法〉，用戳針戳出後腳，製作身體。
5 把頭和身體接合起來。
6 裝上耳朵。
7 裝上前腳、尾巴。
8 製作臉。
9 製作斜背包。

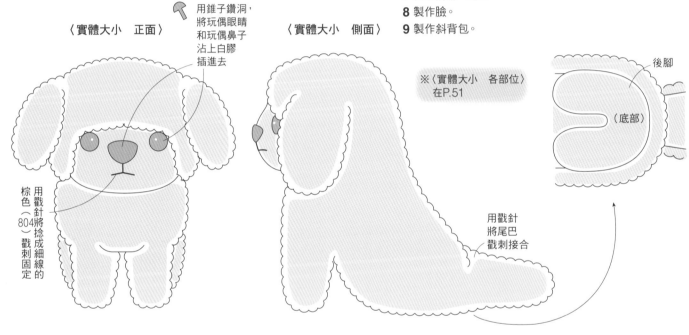

用錐子鑽洞，將玩偶眼睛和玩偶鼻子沾上白膠插進去

〈實體大小　正面〉

〈實體大小　側面〉

※〈實體大小　各部位〉在P.51

後腳

（底部）

用戳針將尾巴戳刺接合

用戳針將捻成細線的棕色（804）戳刺固定

〈頭部的完成法〉

避開臉部中央，用戳針將捻成細線的焦糖色（803）戳刺固定

頭

※手、腳、耳朵、尾巴也同樣戳上捻成細線的焦糖色（803）

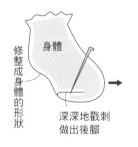

〈身體的完成法〉

身體

修整成身體的形狀

深深地戳刺做出後腳

將捻成細線的焦糖色（803）戳刺固定在全身

〈斜背包的作法〉

用錐子鑽洞，將蠟繩的末端沾上白膠繞過脖子插進去

8mm

〈12 實體大小 各部位〉

頭×1
疊上焦糖色（803）
（後側要全部戳滿）
白色（1）

接合側
留著不戳
身體×1
白色（1）

耳朵×2
接合側
留著不戳
2mm厚
棕色（804）

尾巴×1
棕色（804）
接合側
留著不戳

前腳×2
接合側
留著不戳
白色（1）

斜背包×1
5mm厚
粉紅色（2）
原色（801）

〈13 實體大小 各部位〉

頭×1
疊上焦糖色（803）
（後側要全部戳滿）
白色（1）

接合側
留著不戳
身體×1
白色（1）

耳朵×2
後側要全部戳滿
焦糖色（803）
3mm厚
原色（801）
接合側
留著不戳

尾巴×1
焦糖色（803）
接合側
留著不戳

斜背包×1
薩克斯藍色（7）
5mm厚
原色（801）

前腳×2
接合側
留著不戳

〈14 實體大小 各部位〉

※除了斜背包以外，全部都是填充
羊毛棕色（312）

（側面）
頭×1

接合側
身體×1

接合側
前腳×2
留著不戳

斜背包×1
5mm厚
深粉紅色（6）

耳朵×2
接合側
留著不戳
2mm厚

尾巴×1
留著不戳
接合側
2mm厚

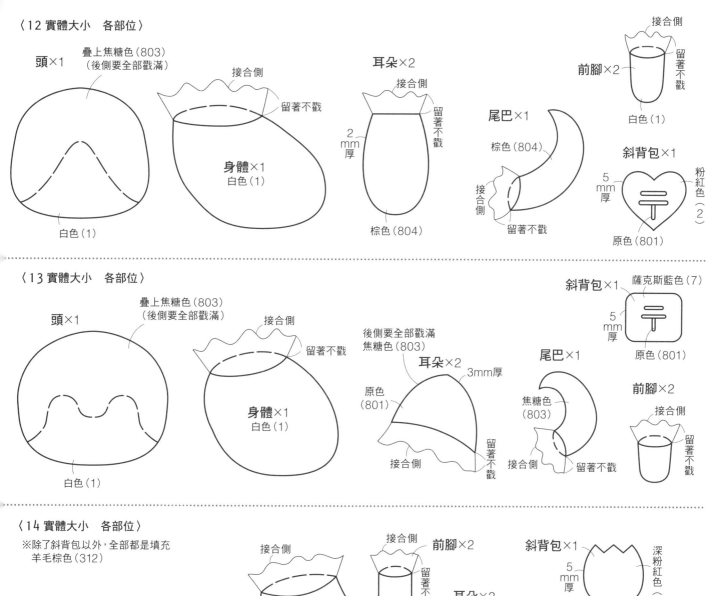
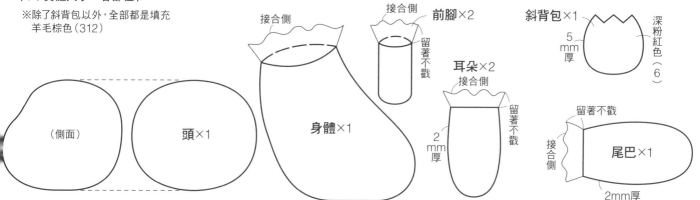

15,16：貓咪女僕和兔子女僕

＊15,16 的材料（1 個份）

【Hamanaka 羊毛氈專用羊毛】
單色…15＝白色（1）4g
　　　16＝白色（1）6g
　　　深粉紅色（6）少量
自然混色…原色（801）1g
羊毛片 單色…黑色（309）
28cm×5cm

【Hamanaka 玩偶眼睛】
6mm×2 個
【其他】
蕾絲（7mm 寬）…3cm
仿珍珠（3mm）…2 個
腮紅

＊ 製作步驟

1 參照〈實體大小　各部位〉，將各個部位做好。
2 把耳朵裝在頭上。
3 把頭和身體接合起來。
4 裝上手、腳。
5 參照〈洋裝的完成法〉製作洋裝。
6 把圍裙、領子、仿珍珠裝在洋裝上。
7 製作臉。
8 把蕾絲黏在頭上。

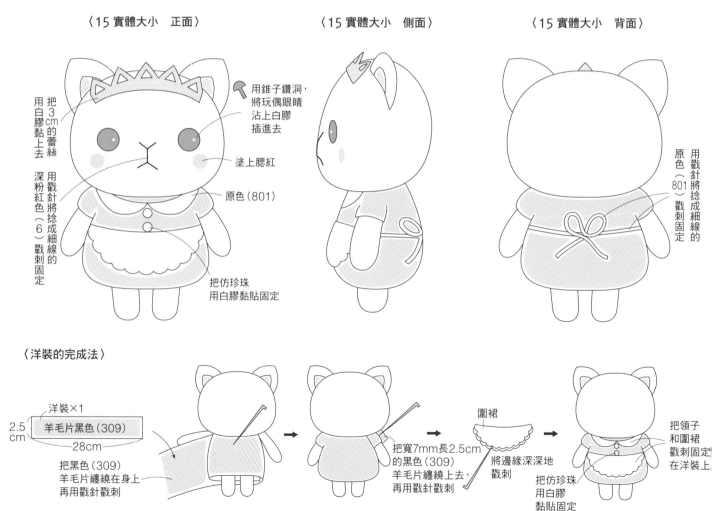

〈15 實體大小　正面〉

用錐子鑽洞，將玩偶眼睛沾上白膠插進去

塗上腮紅

原色（801）

把仿珍珠用白膠黏貼固定

把 3cm 的蕾絲用白膠黏上去

用戳針將捻成細線的深粉紅色（6）戳刺固定

〈15 實體大小　側面〉

〈15 實體大小　背面〉

用戳針將捻成細線的原色（801）戳刺固定

〈洋裝的完成法〉

洋裝×1
羊毛片黑色（309）
2.5cm
28cm

把黑色（309）羊毛片纏繞在身上再用戳針戳刺

把寬7mm長2.5cm的黑色（309）羊毛片纏繞上去，再用戳針戳刺

圍裙

將邊緣深深地戳刺

把領子和圍裙戳刺固定在洋裝上

把仿珍珠用白膠黏貼固定

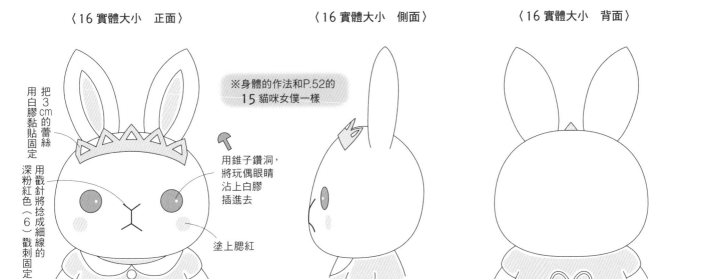

〈16 實體大小 正面〉 〈16 實體大小 側面〉 〈16 實體大小 背面〉

把3㎝的蕾絲用白膠黏貼固定

用戳針將捻成細線的深粉紅色（6）戳刺固定

※身體的作法和P.52的 15 貓咪女僕一樣

用錐子鑽洞，將玩偶眼睛沾上白膠插進去

塗上腮紅

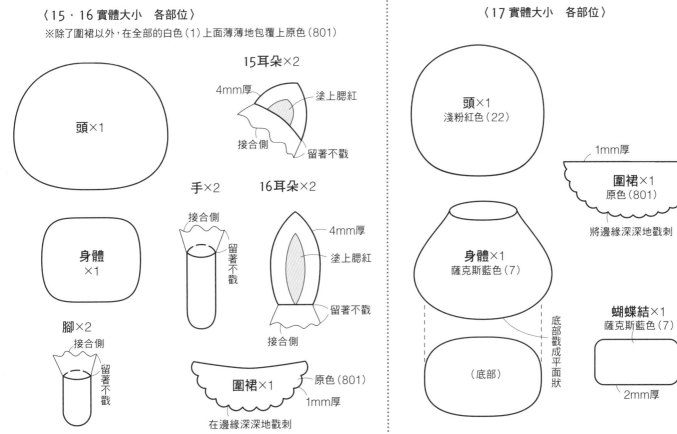

〈15・16 實體大小　各部位〉

※除了圍裙以外，在全部的白色（1）上面薄薄地包覆上原色（801）

頭×1

15耳朵×2

4mm厚
塗上腮紅
接合側
留著不戳

手×2

接合側
留著不戳

16耳朵×2

4mm厚
塗上腮紅
留著不戳
接合側

身體×1

腳×2
接合側
留著不戳

圍裙×1
原色（801）
1mm厚
在邊緣深深地戳刺

〈17 實體大小　各部位〉

頭×1
淺粉紅色（22）

圍裙×1
原色（801）
1mm厚
將邊緣深深地戳刺

身體×1
薩克斯藍色（7）

（底部）

底部戳成平面狀

蝴蝶結×1
薩克斯藍色（7）
2mm厚

53

17：愛麗絲

＊ **材料**

【Hamanaka 羊毛氈專用羊毛】
單色…薩克斯藍色（7）
　　　淺粉紅色（22）各 3g
　　　檸檬黃色（35）2g
　　　粉紅色（2）少量
自然混色…原色（801）少量

【Hamanaka 玩偶眼睛】
6mm×2 個
【其他】
腮紅

＊ **製作步驟**

1 參照〈實體大小　各部位〉，將各個部位做好。
2 參照〈頭和身體的完成法〉，把頭和身體接合起來，裝上頭髮。
3 製作蝴蝶結髮箍，裝在頭上。
4 把圍裙、領子裝在身體上。
5 製作臉。

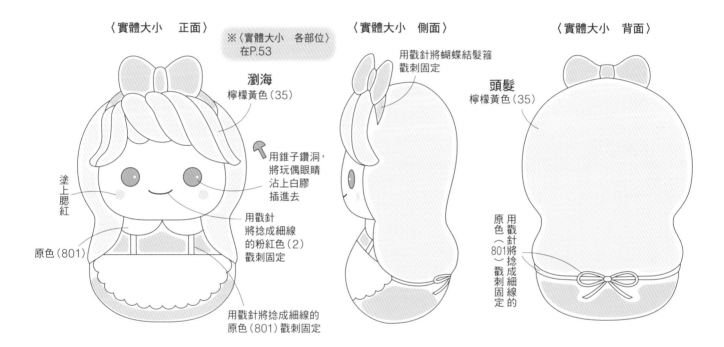

〈實體大小　正面〉

※〈實體大小　各部位〉在P.53

瀏海
檸檬黃色（35）

用錐子鑽洞，將玩偶眼睛沾上白膠插進去

塗上腮紅

用戳針將捻成細線的粉紅色（2）戳刺固定

原色（801）

用戳針將捻成細線的原色（801）戳刺固定

〈實體大小　側面〉

用戳針將蝴蝶結髮箍戳刺固定

〈實體大小　背面〉

頭髮
檸檬黃色（35）

用戳針將捻成細線的原色（801）戳刺固定

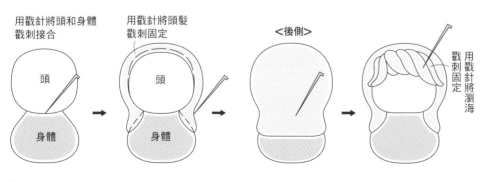

〈頭和身體的完成法〉

用戳針將頭和身體戳刺接合

頭

身體

用戳針將頭髮戳刺固定

頭

身體

＜後側＞

用戳針將瀏海戳刺固定

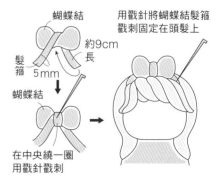

〈蝴蝶結髮箍的作法〉

蝴蝶結

約9cm長

髮箍

5mm

蝴蝶結

在中央繞一圈用戳針戳刺

用戳針將蝴蝶結髮箍戳刺固定在頭髮上

18,19：迷你小紅帽

＊18,19 共通的材料（1個份）
【Hamanaka 羊毛氈專用羊毛】
單色…紅色（24）、淺橘色（32）各少量
自然混色…原色（801）、象牙色（811）各1g
　　　　淡粉紅色（814）、天藍色（825）各少量
混色…芥黃色（201）
【其他】
Hamanaka 花邊蕾絲（1cm 寬・H804-959-900）
…7cm
9字針（3cm・銀色）…1支
單圈（4mm・銀色）…1個
問號鉤吊飾頭（銀色）…1個

＊18 的材料
【Hamanaka 羊毛氈專用羊毛】
單色…淡粉紅色（36）、
　　　綠色（46）各少量

＊19 的材料
【Hamanaka 羊毛氈專用羊毛】
單色…薩克斯藍色（7）少量
自然混色
…卡士達奶油色（821）少量

＊ 製作步驟
1 參照〈實體大小　各部位〉，將各個部位做好。
2 參照〈頭部的完成法〉製作頭部、臉，把9字針裝在頭上。
3 參照〈頭和身體的接合方法〉，把頭和身體接合起來。
4 把圍裙裝在裙子上。
5 戳上裙子的花樣（18＝草莓、19＝花）。
6 把蕾絲圍在脖子上，用白膠黏住。
7 把9字針、單圈、問號鉤吊飾頭連接起來。

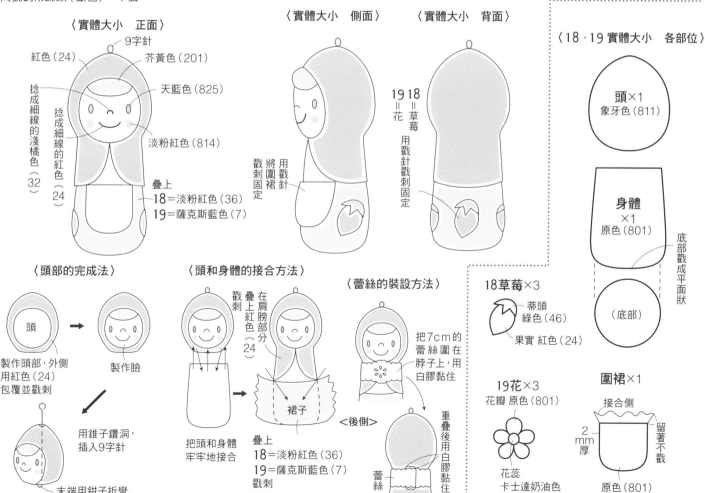

20：貪吃的小熊

＊ 小熊的材料
【Hamanaka 羊毛氈專用羊毛】
單色…深粉紅色（6）1g
　　　　金黃色（5）、咖啡色（31）各少量
自然混色…原色（801）2g
　　　　　焦糖色（803）、淡粉紅色（814）
　　　　　天藍色（825）各少量
羊毛片 單色…灰色（314）5cm×2cm
【Hamanaka 玩偶眼睛】
3mm×2 個

＊ 鬆餅的材料
【Hamanaka 羊毛氈專用羊毛】
單色…金黃色（5）少量
自然混色…奶油色（812）2g
　　　　　焦糖色（803）少量
混色…紅褐色（206）少量
羊毛片 單色…灰色（314）2.5cm×5cm

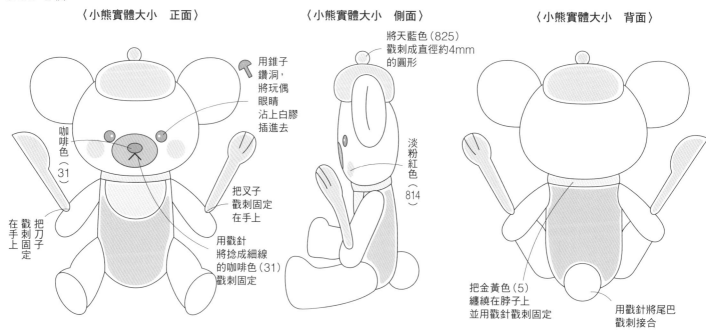

〈小熊實體大小　正面〉

用錐子鑽洞，將玩偶眼睛沾上白膠插進去

咖啡色（31）

把刀子戳刺固定在手上

把叉子戳刺固定在手上

用戳針將捻成細線的咖啡色（31）戳刺固定

〈小熊實體大小　側面〉

將天藍色（825）戳刺成直徑約4mm的圓形

淡粉紅色（814）

〈小熊實體大小　背面〉

把金黃色（5）纏繞在脖子上並用戳針戳刺固定

用戳針將尾巴戳刺接合

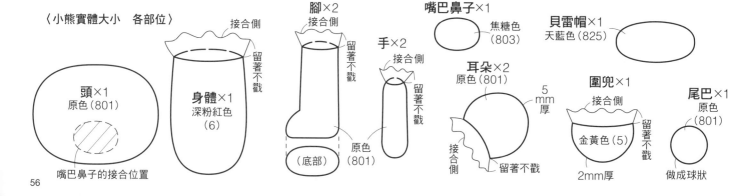

〈小熊實體大小　各部位〉

頭×1
原色（801）

嘴巴鼻子的接合位置

身體×1
深粉紅色（6）

接合側

留著不戳

腳×2
接合側

留著不戳

原色（801）

（底部）

手×2
接合側

留著不戳

嘴巴鼻子×1
焦糖色（803）

耳朵×2
原色（801）

5mm厚

接合側

留著不戳

貝雷帽×1
天藍色（825）

圍兜×1
接合側

金黃色（5）

留著不戳

2mm厚

尾巴×1
原色（801）

做成球狀

✳ **馬卡龍的材料**

【Hamanaka 羊毛氈專用羊毛】
單色…深粉紅色（6）、咖啡色（31）各少量
自然混色…原色（801）、天藍色（825）各少量
羊毛片 單色…灰色（314）2.5cm×5cm

✳ **製作步驟**

1 參照〈實體大小　各部位〉，將各個部位做好。
2 把耳朵裝在頭上。
3 把頭和身體接合起來。
4 裝上手、腳、尾巴。
5 裝上圍兜。把同色的羊毛纏繞在脖子上並戳刺固定。
6 裝上嘴巴鼻子，製作臉。
7 製作刀、叉，固定在手上。
8 製作貝雷帽，固定在頭上。
9 製作鬆餅。
10 製作馬卡龍。

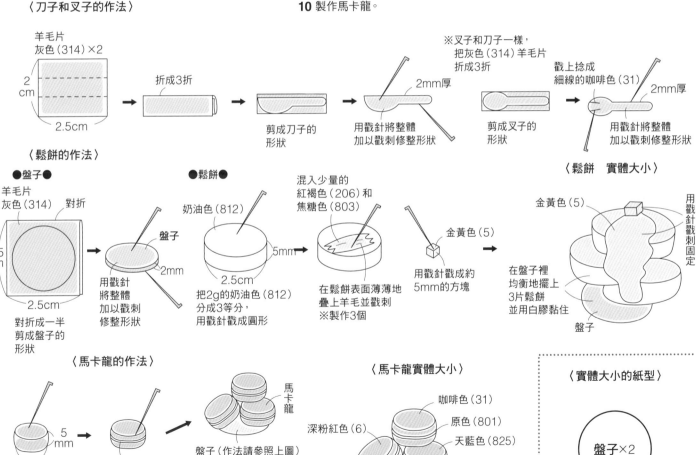

〈刀子和叉子的作法〉

羊毛片
灰色（314）×2

2cm　2.5cm

折成3折

剪成刀子的形狀

用戳針將整體加以戳刺修整形狀

※叉子和刀子一樣，把灰色（314）羊毛片折成3折

2mm厚

剪成叉子的形狀

戳上捻成細線的咖啡色（31）

2mm厚

用戳針將整體加以戳刺修整形狀

〈鬆餅的作法〉

●盤子●
羊毛片
灰色（314）
對折

2.5cm　2.5cm

對折成一半剪成盤子的形狀

盤子
2mm
用戳針將整體加以戳刺修整形狀

●鬆餅●
奶油色（812）

2.5cm
5mm

把2g的奶油色（812）分成3等分，用戳針戳成圓形

混入少量的紅褐色（206）和焦糖色（803）

在鬆餅表面薄薄地疊上羊毛並戳刺
※製作3個

金黃色（5）

用戳針戳成約5mm的方塊

〈鬆餅　實體大小〉

金黃色（5）

用戳針戳刺固定

在盤子裡均衡地擺上3片鬆餅並用白膠黏住

盤子

〈馬卡龍的作法〉

5mm
1.2cm

用戳針戳成圓形

用戳針把捻成細線的羊毛戳刺固定
※製作3個

馬卡龍

盤子（作法請參照上圖）

在盤子裡均衡地擺上3個馬卡龍並用白膠黏住

〈馬卡龍實體大小〉

咖啡色（31）
深粉紅色（6）
原色（801）
天藍色（825）
深粉紅色（6）
咖啡色（31）
盤子

〈實體大小的紙型〉

盤子×2

21：白山羊寄信

✲ 白山羊的材料

【Hamanaka 羊毛氈專用羊毛】
單色…白色（1）4g
　　　粉紅色（2）、咖啡色（31）各少量
自然混色…淡粉紅色（814）、
　　　　　深灰色（806）各少量
混色…胭脂紅色（215）少量

【Hamanaka 玩偶眼睛】
3mm×2 個
【其他】
圓珠（6mm）…1 個

✲ 製作步驟（白色山羊）

1 參照〈實體大小　各部位〉，將各個部位做好。
2 把耳朵裝在頭上。
3 裝上嘴巴鼻子，製作臉。
4 把頭和身體接合起來。
5 裝上手、腳。
6 製作圓珠項鍊，掛在脖子上。
7 製作信封，固定在手上。

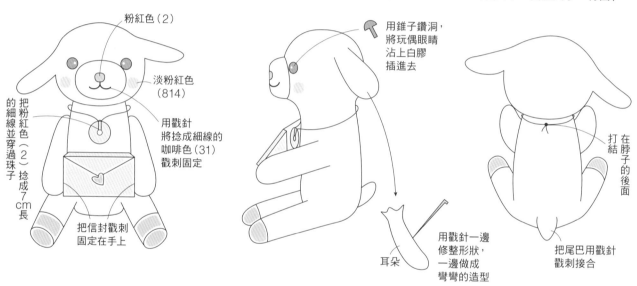

〈白山羊　實體大小　正面〉

粉紅色（2）

淡粉紅色（814）

用戳針將捻成細線的咖啡色（31）戳刺固定

把粉紅色（2）捻成的細線並穿過珠子 7cm 長

把信封戳刺固定在手上

〈白山羊　實體大小　側面〉

用錐子鑽洞，將玩偶眼睛沾上白膠插進去

耳朵

用戳針一邊修整形狀，一邊做成彎彎的造型

〈白山羊　實體大小　背面〉

打結　在脖子的後面

把尾巴用戳針戳刺接合

〈白山羊實體大小　各部位〉

頭×1

白色（1）

嘴巴鼻子接合位置

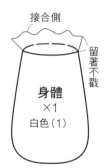

身體×1
白色（1）

接合側
留著不戳

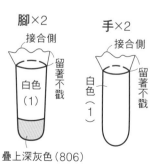

腳×2
接合側
白色（1）
留著不戳
疊上深灰色（806）

手×2
接合側
白色（1）
留著不戳

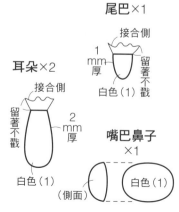

耳朵×2
接合側
留著不戳
2mm厚
白色（1）

尾巴×1
接合側
1mm厚
白色（1）
留著不戳

嘴巴鼻子×1
白色（1）
（側面）

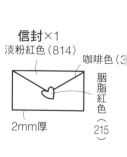

信封×1
淡粉紅色（814）
咖啡色（3
胭脂紅色（215）
2mm厚

✴ 蕈菇郵筒的材料

【Hamanaka 羊毛氈專用羊毛】

自然混色…原色（801）1g

混色…胭脂紅色（215）少量
　　　紅褐色（206）少量

填充羊毛…米白色（310）5g

✴ 製作步驟（蕈菇郵筒）

1 參照〈實體大小　各部位〉，將各個部位做好。

2 將羊毛疊在蕈傘和蕈柄上面，並用戳針戳刺。

3 參照〈蕈傘和蕈柄的接合方法〉，把蕈傘和蕈柄接合起來。

4 在蕈傘戳上圓點花樣和文字。

5 在蕈柄戳上投入口。

〈蕈菇郵筒　實體大小〉

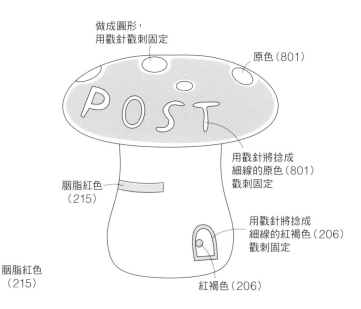

做成圓形，
用戳針戳刺固定

原色（801）

用戳針將捻成
細線的原色（801）
戳刺固定

用戳針將捻成
細線的紅褐色（206）
戳刺固定

胭脂紅色
（215）

胭脂紅色
（215）

紅褐色（206）

〈蕈傘和蕈柄的完成法〉　　〈蕈傘和蕈柄的接合方法〉

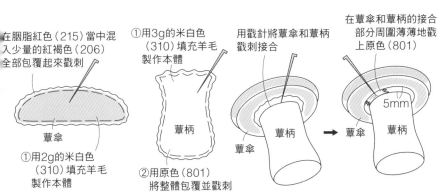

在胭脂紅色（215）當中混
入少量的紅褐色（206）
全部包覆起來戳刺

蕈傘

①用2g的米白色
（310）填充羊毛
製作本體

①用3g的米白色
（310）填充羊毛
製作本體

蕈柄

②用原色（801）
將整體包覆並戳刺

用戳針將蕈傘和蕈柄
戳刺接合

蕈傘

蕈柄

在蕈傘和蕈柄的接合
部分周圍薄薄地戳
上原色（801）

蕈傘　蕈柄

5mm

〈蕈菇郵筒　實體大小　各部位〉

※全部都是填充羊毛米白色（310）

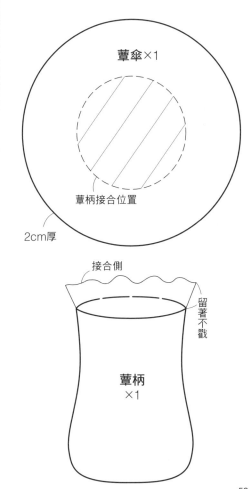

蕈傘×1

蕈柄接合位置

2cm厚

接合側

留著
不戳

蕈柄
×1

22：馬戲團的大象

✲ 材料

【Hamanaka 羊毛氈專用羊毛】

單色…紅色（24）少量

自然混色…深灰色（806）8g

原色（801）、淡粉紅色（814）、淡藍色（815）各少量

填充羊毛…米白色（310）1g

羊毛片 單色…灰色（314）7cm×4cm

【Hamanaka 玩偶眼睛】

4mm×2 個

✲ 製作步驟

1 參照〈實體大小 各部位〉，將各個部位做好。

2 把耳朵裝在頭上。

3 參照〈鼻子和嘴巴的完成法〉製作鼻子和嘴巴，並裝到臉上。

4 製作臉。

5 把頭和身體加以接合。

6 把腳和腳底加以接合。

7 把手、腳、尾巴裝在身體上，在每個接合的位置包覆少量羊毛，並用戳針戳刺修整形狀。

8 製作帽子，裝在頭上。

9 製作球，用白膠黏在手上。

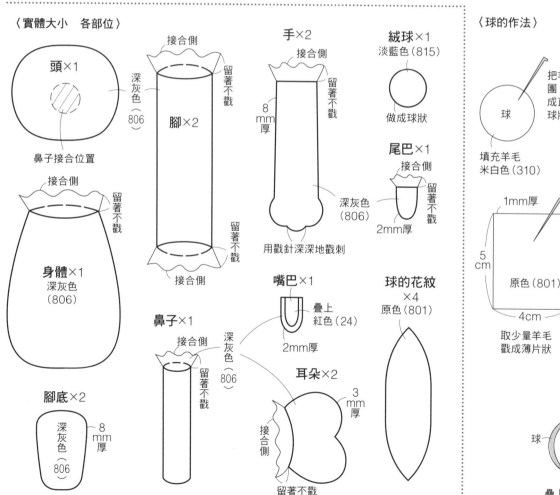

〈實體大小 各部位〉

頭×1

深灰色（806）

鼻子接合位置

接合側

留著不戳

身體×1 深灰色（806）

腳底×2

深灰色（806）

8mm厚

腳×2

接合側

留著不戳

深灰色（806）

留著不戳

接合側

手×2

接合側

留著不戳

8mm厚

深灰色（806）

留著不戳

用戳針深深地戳刺

絨球×1

淡藍色（815）

做成球狀

尾巴×1

接合側

留著不戳

深灰色（806）

2mm厚

鼻子×1

接合側

留著不戳

深灰色（806）

嘴巴×1

疊上紅色（24）

2mm厚

耳朵×2

3mm厚

接合側

留著不戳

球的花紋×4

原色（801）

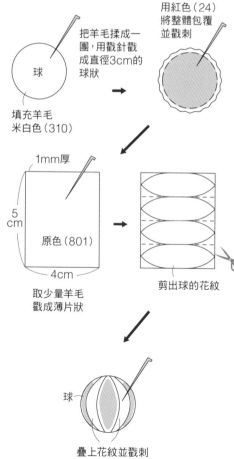

〈球的作法〉

球

填充羊毛 米白色（310）

把羊毛揉成一團，用戳針戳成直徑3cm的球狀

用紅色（24）將整體包覆並戳刺

1mm厚

5cm

原色（801）

4cm

取少量羊毛戳成薄片狀

剪出球的花紋

球

疊上花紋並戳刺

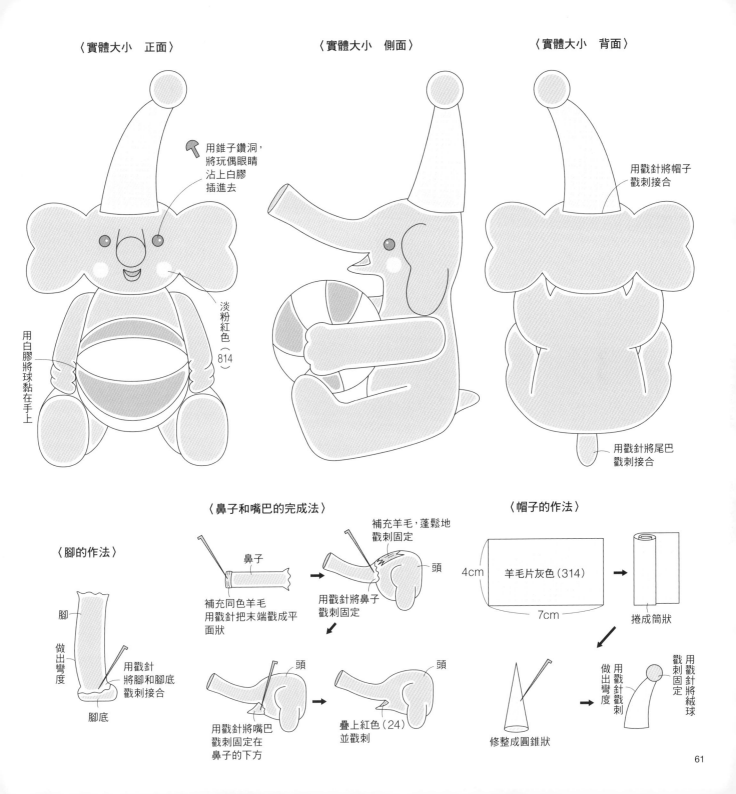

〈實體大小　正面〉

用錐子鑽洞，
將玩偶眼睛
沾上白膠
插進去

淡粉紅色
（814）

用白膠將球黏在手上

〈實體大小　側面〉

〈實體大小　背面〉

用戳針將帽子
戳刺接合

用戳針將尾巴
戳刺接合

〈腳的作法〉

腳

做出彎度

用戳針
將腳和腳底
戳刺接合

腳底

〈鼻子和嘴巴的完成法〉

鼻子

補充同色羊毛
用戳針把末端戳成平
面狀

補充羊毛，蓬鬆地
戳刺固定

頭

用戳針將鼻子
戳刺固定

頭

用戳針將嘴巴
戳刺固定在
鼻子的下方

頭

疊上紅色（24）
並戳刺

〈帽子的作法〉

羊毛片灰色（314）

4cm

7cm

捲成筒狀

修整成圓錐狀

做出彎度

用戳針戳刺

用戳針將絨
球戳刺固定

61

23：黃昏下的馬來貘

✳ **材料**

【Hamanaka 羊毛氈專用羊毛】

單色…黑色（9）4g

　　　白色（1）、淺紫色（25）各少量

自然混色…淡粉紅色（814）、淡藍色（815）、

　　　天藍色（825）各少量

填充羊毛…米白色（310）4g

✳ **製作步驟**

1 參照〈實體大小　各部位〉，將各個部位做好。

2 參照〈身體和腳的完成法〉，在身體和腳疊上羊毛（黑色）並用戳針戳刺固定。

3 把耳朵、腳、尾巴裝在身體上。

4 在身體戳上斑紋。

5 戳上眼睛、臉頰。

6 製作大禮帽，固定在頭上。

〈身體和腳的完成法〉

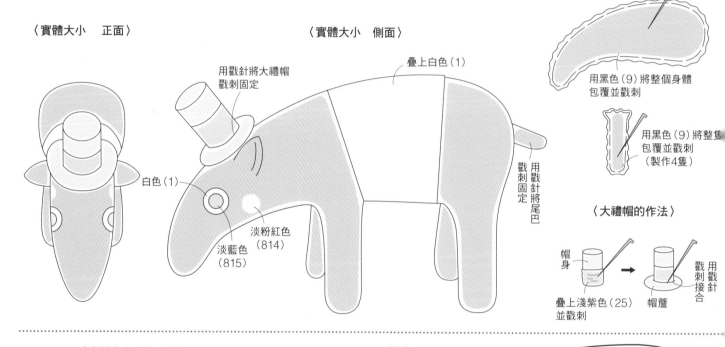

〈實體大小　正面〉

〈實體大小　側面〉

用戳針將大禮帽戳刺固定

疊上白色（1）

白色（1）

淡粉紅色（814）

淡藍色（815）

用戳針將尾巴戳刺固定

用黑色（9）將整個身體包覆並戳刺

用黑色（9）將整隻包覆並戳刺（製作4隻）

〈大禮帽的作法〉

帽身

疊上淺紫色（25）並戳刺

帽簷

用戳針戳刺接合

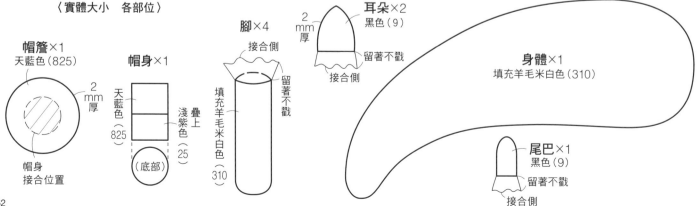

〈實體大小　各部位〉

帽簷×1

天藍色（825）

2mm厚

帽身接合位置

帽身×1

天藍色（825）

疊上淺紫色（25）

（底部）

腳×4

接合側

填充羊毛米白色（310）

留著不戳

耳朵×2

黑色（9）

2mm厚

留著不戳

接合側

身體×1

填充羊毛米白色（310）

尾巴×1

黑色（9）

留著不戳

接合側

24：裝模作樣的貓咪

✳ 材料
【Hamanaka 羊毛氈專用羊毛】
單色…黑色（9）13.5g
　　　白色（1）少量
【其他】
毛根…14cm 1根、12cm 2根
Hamanaka 緞帶（3mm 寬·H701-003-015）…22cm
鈴鐺…1個

✳ 製作步驟
1 參照〈骨架的作法〉，用3根毛根製作骨架。
2 把羊毛纏繞在骨架上，一點一點地補充羊毛增添分量，製作身體。
3 參照〈實體大小　各部位〉，將各個部位做好。
4 把耳朵裝在頭上。
5 製作臉。
6 將毛根沾上白膠插進頭部，和身體接合。
7 把緞帶穿過鈴鐺，繞在脖子上並打結。

〈骨架的作法〉

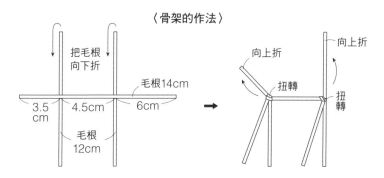

〈身體的完成法〉

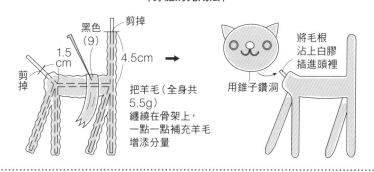

〈實體大小　正面〉

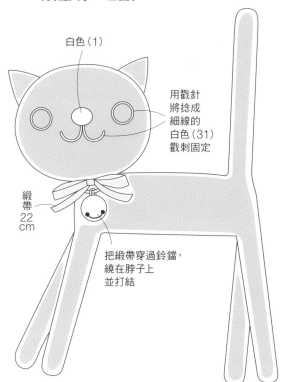

白色（1）

用戳針將捻成細線的白色（31）戳刺固定

緞帶22cm

把緞帶穿過鈴鐺，繞在脖子上並打結

〈實體大小　各部位〉　※全部都是黑色（9）

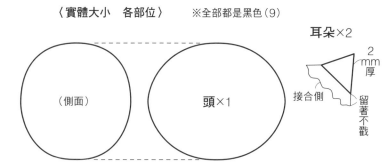

（側面）

頭×1

耳朵×2

2mm厚

接合側

留著不戳

25,26：瘦長的狗狗

＊25 的材料

【Hamanaka 羊毛氈專用羊毛】
單色…黑色（9）、咖啡色（31）各少量
自然混色…原色（801）10.5g
自然原色・美麗諾（719）…1g
【其他】
毛根…11cm 1 根、5.5cm 2 根

＊26 的材料

【Hamanaka 羊毛氈專用羊毛】
單色…黑色（9）、栗子色（41）各少量
自然混色…米黃色（802）10.5g
自然原色・黑美麗諾（720）…1g
【其他】
毛根…11cm 1 根、5.5cm 2 根

＊ 製作步驟

1 參照〈骨架的作法〉，用3根毛根製作骨架。
2 把羊毛纏繞在骨架上，一點一點地補充羊毛增加
　分量，製作身體。
3 參照〈實體大小　各部位〉，製作頭部。
4 參照〈耳朵的裝設方法〉，把耳朵裝在頭上。
5 製作臉。
6 將毛根沾上白膠插進頭裡，和身體接合。

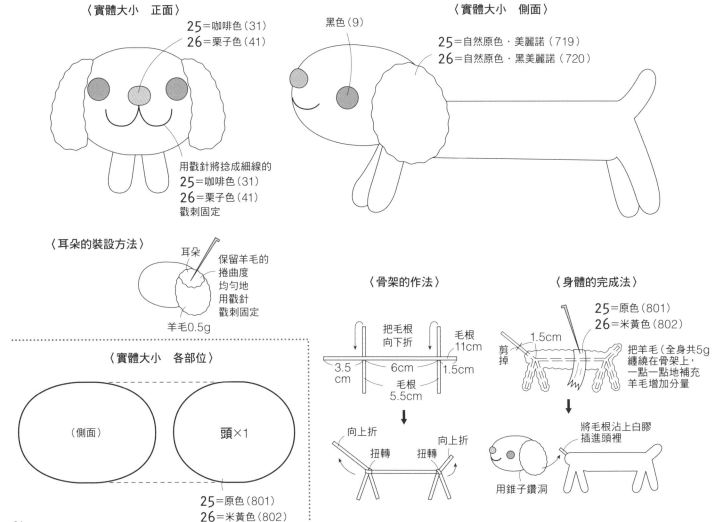

〈實體大小　正面〉
25＝咖啡色（31）
26＝栗子色（41）

用戳針將捻成細線的
25＝咖啡色（31）
26＝栗子色（41）
戳刺固定

黑色（9）

〈實體大小　側面〉
25＝自然原色・美麗諾（719）
26＝自然原色・黑美麗諾（720）

〈耳朵的裝設方法〉
耳朵
保留羊毛的
捲曲度
均勻地
用戳針
戳刺固定
羊毛0.5g

〈實體大小　各部位〉
（側面）
頭×1
25＝原色（801）
26＝米黃色（802）

〈骨架的作法〉
把毛根
向下折
毛根
11cm
3.5cm　6cm　1.5cm
毛根
5.5cm
向上折　向上折
扭轉　扭轉

〈身體的完成法〉
25＝原色（801）
26＝米黃色（802）
1.5cm
剪掉
把羊毛（全身共5g
纏繞在骨架上，
一點一點補充
羊毛增加分量
將毛根沾上白膠
插進頭裡
用錐子鑽洞

27,28：玉兔包子

*27 的材料（1 個份）

【Hamanaka 羊毛氈專用羊毛】
單色…苔蘚綠色（3）、
　　　深粉紅色（6）各少量
填充羊毛…米白色（310）2g
羊毛片 單色…白色（316）6cm×11cm
　　　　　　　　　　2 片

*28 的材料

【Hamanaka 羊毛氈專用羊毛】
單色…苔蘚綠色（3）、
　　　深粉紅色（6）各少量
填充羊毛…米白色（310）少量
羊毛片 單色…白色（316）5.5cm×7cm
　　　　　　　　　　2 片
【其他】
9 字針（4cm・銀色）…1 支
單圈（4mm・銀色）…1 個
問號鉤吊飾頭（銀色）…1 個

*27 的製作步驟

1 參照〈身體的完成法〉製作身體。
2 參照〈實體大小 各部位〉，製作眼睛、
　耳朵，裝在身體上。
3 製作尾巴。
4 裝上尾巴。

*28 的製作步驟

1～3 和 27 相同。
4 把9字針裝在身體上。在9字針的末端裝上
　尾巴。
5 把9字針、單圈、問號鉤吊飾頭連接固定。

〈27 實體大小　正面〉　　　〈27 實體大小　側面〉

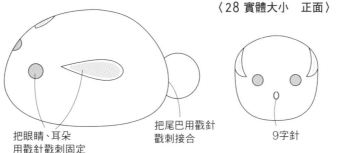

把眼睛、耳朵
用戳針戳刺固定

把尾巴用戳針
戳刺接合

〈28 實體大小　正面〉　　〈28 實體大小　側面〉

把尾巴用戳針
戳刺接合

9字針

9字針

把眼睛、耳朵
用戳針戳刺固定

〈身體的完成法〉

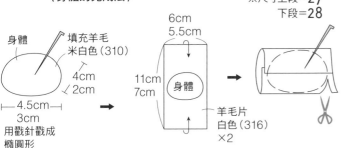

身體
填充羊毛
米白色（310）
4cm
2cm
4.5cm
3cm
用戳針戳成
橢圓形

※尺寸上段＝27
　　下段＝28
6cm
5.5cm
11cm
7cm
身體
羊毛片
白色（316）
×2

用羊毛片
包起來，
剪掉多餘
的部分，
用戳針戳刺
重複2次，
修整形狀

〈尾巴的作法〉

把從身體剪下
的白色（316）
羊毛片
戳成球狀，
製作成尾巴
直徑
1.2cm
0.8cm

〈27・28 實體大小　各部位〉

27眼睛×2　　28眼睛×2

深粉
紅色
（6）

27耳朵×2　　28耳朵×2

苔蘚
綠色
（3）

〈9字針的裝設方法〉

用錐子鑽洞

插入
9字針

用鉗子將9字針
的末端折彎

單圈
問號鉤
吊飾頭

裝上尾巴，
將9字針的末端
隱藏起來

29~31：貓咪蛋糕捲師傅

✲29 的材料
【Hamanaka 羊毛氈專用羊毛】
單色…黑色（9）12.5g
　　　淺綠色（33）0.5g
　　　白色（1）、栗子色（41）
　　　各少量

✲30 的材料
【Hamanaka 羊毛氈專用羊毛】
單色…黑色（9）12.5g
　　　淡粉紅色（36）0.5g
　　　白色（1）、栗子色（41）
　　　各少量

✲31 的材料
【Hamanaka 羊毛氈專用羊毛】
單色…黑色（9）12.5g
　　　米黃色（29）0.5g
　　　白色（1）、栗子色（41）
　　　各少量

✲ 製作步驟
1 參照〈實體大小　各部位〉，將各個部位做好。
2 把耳朵裝在貓的身體。
3 製作臉。
4 把蛋糕捲用白膠黏在貓咪的頭頂上。

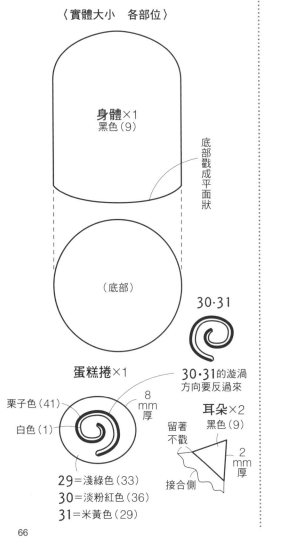

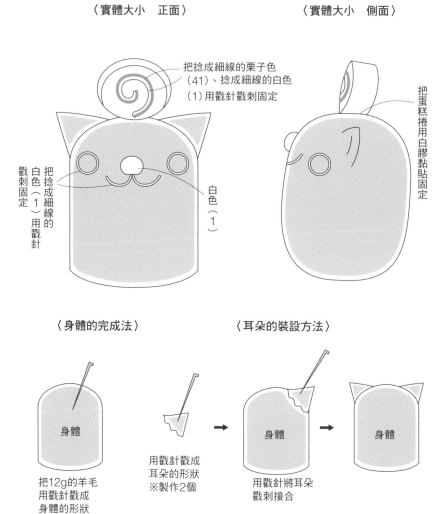

＊32 的材料

【Hamanaka 羊毛氈專用羊毛】

單色…白色（1）2g
　　　黃色（45）1.5g
　　　淺橘色（32）少量
自然混色…天藍色（825）少量
羊毛片 單色…粉紅色（304）4cm×3cm

＊33 的材料

【Hamanaka 羊毛氈專用羊毛】

單色…黃色（45）3g
　　　白色（1）少量
自然混色…灰色（805）、
　　　　　天藍色（825）各少量
羊毛片 單色…粉紅色（304）4cm×3cm

＊ 製作步驟

1 參照〈實體大小　各部位〉，將各個部位做好。
2 把眼睛、鳥喙、斑紋、頭冠（只有32）裝在頭上。
3 把頭和身體接合。
4 把翅膀裝在身體上。
5 把腳裝在身體底部。
6 把尾羽裝在身體上。

〈32 實體大小　正面〉　　〈32 實體大小　側面〉

羊毛片粉紅色（304）
淺橘色（32）
天藍色（825）
用戳針將腳戳刺接合
用戳針將翅膀戳刺接合
（底部）

〈33 實體大小　側面〉

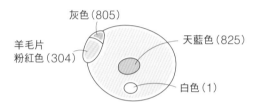

灰色（805）
羊毛片粉紅色（304）
天藍色（825）
白色（1）

〈尾羽的裝設方法〉

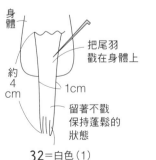

身體
把尾羽戳在身體上
約4cm
1cm
留著不戳保持蓬鬆的狀態
32＝白色（1）
33＝黃色（45）

〈32 頭冠的裝設方法〉

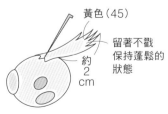

黃色（45）
留著不戳保持蓬鬆的狀態
約2cm
在頭頂戳上頭冠

〈32・33 實體大小　各部位〉

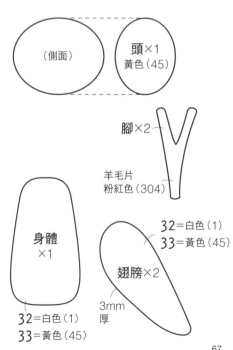

（側面）
頭×1　黃色（45）
腳×2
羊毛片粉紅色（304）
身體×1
翅膀×2
3mm厚
32＝白色（1）
33＝黃色（45）
32＝白色（1）
33＝黃色（45）

34～37：卡滋卡滋黃金鼠

✻ 材料（1隻份）

【Hamanaka 羊毛氈專用羊毛】

黃金鼠

單色…淡粉紅色（36）少量
自然混色…原色（801）1g
　　　　　34, 36 = 橘色（822）
　　　　　35 = 棕色（804）
　　　　　37 = 焦糖色（803）各少量
填充羊毛…米白色（310）2.5g

葵花籽

自然混色…原色（801）、
　　　　　深灰色（806）各少量
【Hamanaka 玩偶眼睛】
4mm×2 個
【其他】
魚線（2 號）…8cm
25 號繡線（黑）

✻ 製作步驟

1 參照〈實體大小　各部位〉，將各個部位做好。
2 參照〈身體的完成法〉製作身體。
3 把耳朵裝在身體上。在左耳的周圍戳上同色的羊毛。
4 裝上嘴巴鼻子、頰囊（只有 36），製作臉。
5 裝上手、腳、尾巴。
6 黏上鬍鬚。
7 製作葵花籽。

疊上
34 = 橘色（822）
35 = 棕色（804）
37 = 焦糖色（803）

〈實體大小　正面〉

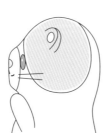

用錐子鑽洞，
將玩偶眼睛
沾上白膠
插進去

淡粉紅色（36）

迴針繡
（黑色・3股）

※刺繡針法
在P.77

〈實體大小　側面〉

〈實體大小　背面〉

用戳針將尾巴
戳刺接合

〈36 實體大小　正面〉

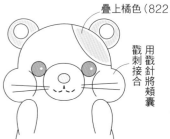

疊上橘色（822）

用戳針將頰囊戳刺接合

〈葵花籽　實體大小〉

深灰色（806）

4
mm
厚

原色　疊上
（801）

〈實體大小　各部位〉

身體×1

身體

填充羊毛
米白色（310）

嘴巴鼻子接合位置

底部戳成平面狀

手×2

原色（801）

留著不戳

接合側

腳×2

接合側

原色（801）

留著不戳

耳朵×2

疊上原色（801）

3mm厚

34・36 = 橘色（822）
35 = 棕色（804）
37 = 焦糖色（803）

接合側

留著不戳

鼻子嘴巴×1

原色（801）

（側面）

尾巴×1

原色（801）

做成球狀

36 頰囊×2

原色（801）

做成球狀

〈身體的完成法〉

身體

用0.5g的原色（801）
全部包覆並戳刺

〈鬍鬚的作法〉

1
cm

將2cm的魚線末端
沾上白膠插入黏住，
再修剪成適當長度
（黏上4根）

*40，41 的材料

【Hamanaka 羊毛氈專用羊毛】
單色…栗子色（41）少量
自然混色…原色（801）、焦糖色（803）各少量
混色…40 ＝綠色（213）、41 ＝胭脂紅色（215）各少量
填充羊毛…米白色（310）1.5g
【Hamanaka 玩偶眼睛】
4mm×2 個

*43 的材料

【Hamanaka 羊毛氈專用羊毛】
單色…黑色（9）、栗子色（41）少量
自然混色…原色（801）少量
填充羊毛…米白色（310）1.5g
【Hamanaka 玩偶眼睛】
3mm×2 個
【其他】
圓點布…5cm×2.5cm

*42,44 的材料

【Hamanaka 羊毛氈專用羊毛】
單色…栗子色（41）少量
自然混色…原色（801）各少量
　　　　　42 ＝天藍色（825）、
　　　　　44 ＝焦糖色（803）各少量
填充羊毛…米白色（310）1.5g
【Hamanaka 玩偶眼睛】
4mm×2 個
【其他】
圓點布…5cm×2.5cm

*40 ～ 44 共通的材料

【其他】
9 字針（3cm・銀色）…1 支
單圈（4mm・銀色）…1 個
問號鉤吊飾頭（銀色）…1 個
25 號繡線（黑色）

* 製作步驟

1 參照〈實體大小　各部位〉，將各個部位做好。
2 參照〈頭部的完成法〉製作頭部、身體。
3 把耳朵裝在頭上。
4 裝上嘴巴鼻子，製作臉。
5 把9字針裝在頭上。
6 把頭和身體接合起來。
7 裝上尾巴。
8 製作圍巾，圍在脖子上，用戳針戳刺固定（只有40、41）。製作領巾，圍在脖子上，用白膠黏住（只有42～44）。
9 把9字針、單圈、問號鉤吊飾頭連接起來。

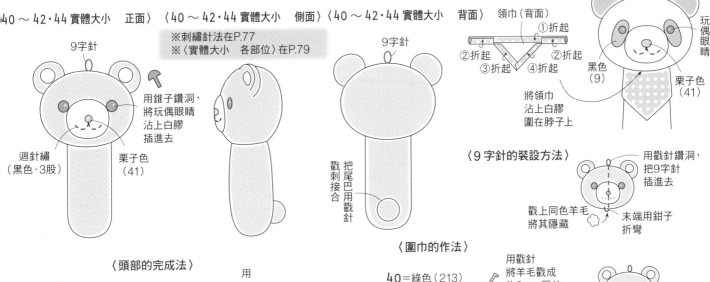

38：企鵝鑰匙套

✻ 材料

【Hamanaka 羊毛氈專用羊毛】

企鵝
自然混色…灰色（805）少量
混色…深咖啡色（208）少量
羊毛片 單色…白色（316）15cm×10cm
　　　　　　粉紅色（304）少量
羊毛片 自然混色
…深灰色（406）10cm×5cm

魚
自然混色…天藍色（825）少量
羊毛片 單色…水藍色（303）6cm×4cm

柳橙
羊毛片 單色…白色（316）11cm×3cm
　　　　　　橘色（320）少量

【其他】
T字針（4cm・銀色）…2 支
鑰匙鍊（銀色）…1 條
補充型工作墊

✻ 製作步驟

1 參照〈頭部的完成法〉製作企鵝的頭。
2 在企鵝的頭部疊上羊毛片戳出斑紋。
3 製作企鵝的臉。
4 製作魚，裝上 T字針。
5 製作柳橙，裝上 T字針（作法請參照 P.71）
6 把穿上鑰匙鍊的鑰匙塞到企鵝裡，然後從洞裡穿出，再將魚和柳橙串在鍊子上。

〈企鵝　實體大小　正面〉
鑽洞
深咖啡色（208）
疊上深灰色（406）羊毛片
羊毛片粉紅色（304）
灰色（805）

〈企鵝　實體大小　背面〉
疊上深灰色（406）羊毛片
※柳橙的實體大小在 P.7

〈頭部的完成法〉
羊毛片白色（316）
10cm
15cm
折成3折
補充型工作墊
包住補充型工作墊，用戳針將兩端戳刺接合
做成環狀
把角剪掉
補充型工作墊
把角剪掉
補充型工作墊
把補充型工作墊放進鑰匙套裡面，把羊毛片的角剪掉然後用戳針將上方的兩端戳圓
用戳針鑽洞
在下方塞入羊毛片的角，再用戳針戳圓
〈成品〉
穿上鑰匙鍊
※當無法取得補充型工作墊時，請用海綿加以取代

〈魚　實體大小〉
T字針
用戳針深深地戳刺
天藍色（825）
羊毛片水藍色（303）
4cm
6cm
對折
再次對折
剪成魚的形狀
用戳針戳刺，修整形狀

〈T字針的裝設方法〉
末端用鉗子折彎
用戳針鑽洞，插入T字針

39：小熊鑰匙套

✳ 材料

【Hamanaka 羊毛氈專用羊毛】

小熊
單色…紅色（24）少量
混色…深咖啡色（208）少量
羊毛片 單色…白色（316）15cm×15cm
　　　　　　粉紅色（304）、藏青色（315）
　　　　　　各少量

船
單色…紅色（24）少量
羊毛片 單色…白色（316）10cm×7.5cm
　　　　　　水藍色（303）、藏青色（315）各少量

檸檬
羊毛片 單色…白色（316）11cm×3cm
　　　　　　淺綠色（306）少量

【其他】
T字針（4cm・銀色）…2支
鑰匙鍊（銀色）…1條
補充型工作墊

✳ 製作步驟

1 參照〈頭部的完成法〉製作小熊的頭（參照 P.70）。
2 製作耳朵，裝在小熊的頭上。
3 製作嘴巴鼻子並裝設上去。
4 製作小熊的臉。
5 製作船，裝上T字針。
6 製作檸檬，裝上T字針。
7 把穿上鑰匙鍊的鑰匙塞到小熊裡，然後從洞裡穿出，再將船和檸檬串在鍊子上。

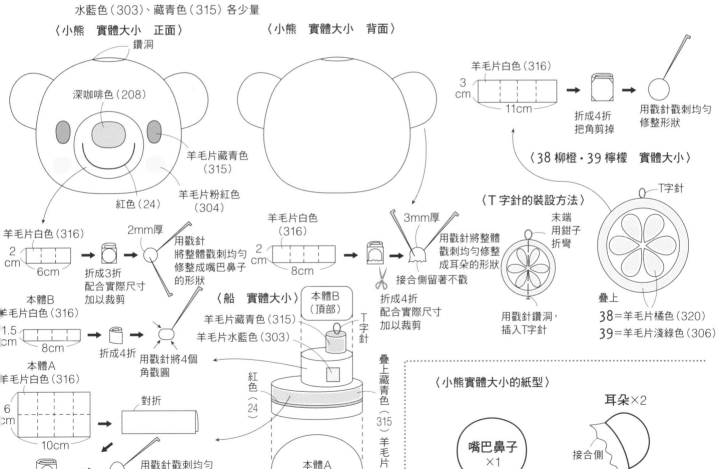

45：剛出爐的麵包

✳ 材料

【Hamanaka 羊毛氈專用羊毛】
羊毛片 單色…芥黃色（317）3cm×3cm
羊毛片 自然混色…原色（401）5cm×5cm
　　　　　　　　米黃色（402）16cm×16cm
　　　　　　　　咖啡色（403）7cm×16cm

【其他】
手縫線（深咖啡色）

✳ 製作步驟

1 製作吐司

※全部使用羊毛片

米黃色（402）

16cm

16cm

3.5cm　1cm
3.5cm

上下、左右
各折成4折，
用戳針戳成
如圖所示的大小

2 製作臉並裝上

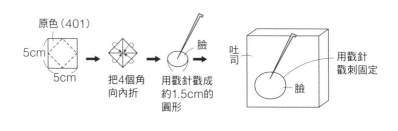

原色（401）

5cm
5cm

把4個角
向內折

用戳針戳成
約1.5cm的
圓形

臉

吐司
用戳針
戳刺固定
臉

3 製作吐司邊並裝上

咖啡色（403）×8

2
cm
7cm

2片重疊

捲成筒狀
※製作4條

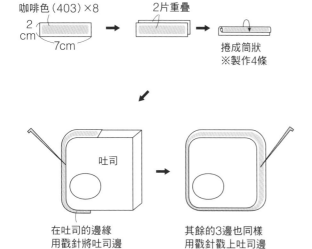

吐司

在吐司的邊緣
用戳針將吐司邊
戳刺固定

其餘的3邊也同樣
用戳針戳上吐司邊

4 製作奶油並裝上

芥黃色（317）

3cm
3cm

5mm

把羊毛片
捲成一團，
用戳針戳成
5mm的方塊

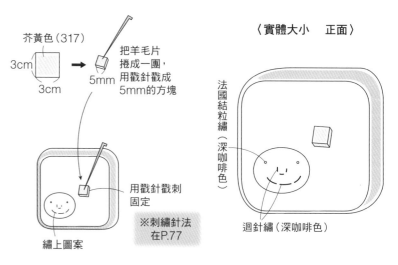

用戳針戳刺
固定

繡上圖案

※刺繡針法
在P.77

〈實體大小　正面〉

法國結粒繡（深咖啡色）

迴針繡（深咖啡色）

46,47 剛出爐的麵包

*46 的材料
【Hamanaka 羊毛氈專用羊毛】
羊毛片 自然混色…原色（401）10cm×20cm
　　　　　　　　　咖啡色（403）8cm×16cm
　　　　　　　　　深咖啡色（404）3cm×6cm
【其他】
手縫線（深咖啡色）

*47 的材料
【Hamanaka 羊毛氈專用羊毛】
羊毛片 自然混色…原色（401）20cm×13cm
　　　　　　　　　咖啡色（403）20cm×16cm
【其他】
手縫線（深咖啡色）

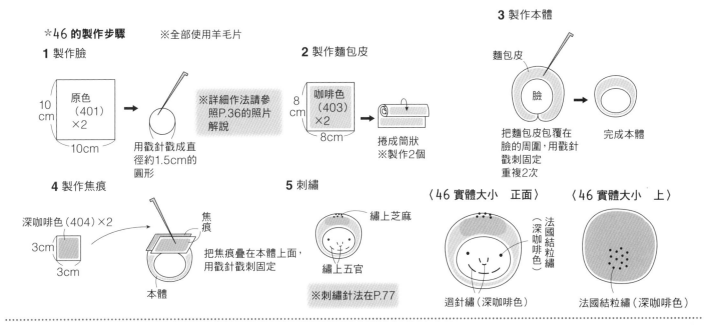

*46 的製作步驟　　※全部使用羊毛片

1 製作臉

10 cm × 10 cm 原色（401）×2
→ 用戳針戳成直徑約1.5cm的圓形
※詳細作法請參照P.36的照片解說

2 製作麵包皮

8 cm × 8 cm 咖啡色（403）×2
→ 捲成筒狀　※製作2個

3 製作本體

麵包皮　臉
把麵包皮包覆在臉的周圍，用戳針戳刺固定重複2次
→ 完成本體

4 製作焦痕

深咖啡色（404）×2　3cm×3cm
焦痕
把焦痕疊在本體上面，用戳針戳刺固定
本體

5 刺繡

繡上芝麻
繡上五官
※刺繡針法在P.77

〈46 實體大小　正面〉
法國結粒繡（深咖啡色）
迴針繡（深咖啡色）

〈46 實體大小　上〉
法國結粒繡（深咖啡色）

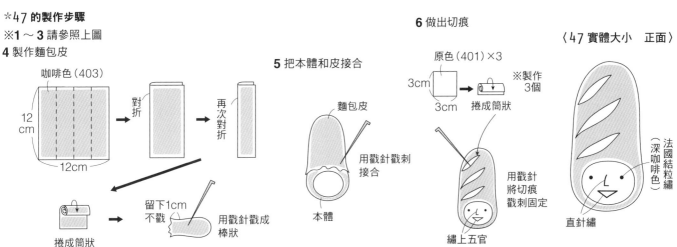

*47 的製作步驟
※1～3 請參照上圖

4 製作麵包皮

咖啡色（403）
12 cm × 12cm
對折 → 再次對折
捲成筒狀 → 留下1cm不戳 → 用戳針戳成棒狀

5 把本體和皮接合

麵包皮
用戳針戳刺接合
本體

6 做出切痕

原色（401）×3　3cm×3cm
→ 捲成筒狀　※製作3個
用戳針將切痕戳刺固定
繡上五官

〈47 實體大小　正面〉
法國結粒繡（深咖啡色）
直針繡

48,49：白花菜和青花菜

＊48 的材料
【Hamanaka 羊毛氈專用羊毛】
羊毛片 單色…淺綠色（306）18cm×16cm
羊毛片 自然混色…原色（401）37cm×30cm
【其他】
手縫線（深咖啡色）

＊49 的材料
【Hamanaka 羊毛氈專用羊毛】
羊毛片 單色…淺綠色（306）18cm×16cm
　　　　　　深綠色（313）27cm×30cm
羊毛片 自然混色…原色（401）10cm×20cm
【其他】
手縫線（深咖啡色）

＊ 製作步驟

1 製作本體　　※全部使用羊毛片

※作法請參照P.73的**1～3**

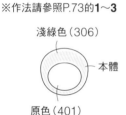

淺綠色（306）
本體
原色（401）

2 製作底座

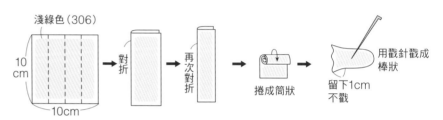

淺綠色（306）
10 cm
10cm
對折
再次對折
捲成筒狀
留下1cm 不戳
用戳針戳成棒狀

4 製作頭

3 把本體和底座接合起來

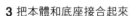

底座
用戳針戳刺接合
本體

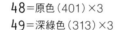

48＝原色（401）×3
49＝深綠色（313）×3

12 cm
12cm
把4個角向內捲成一團
用戳針戳成球狀
用羊毛片加以包覆並用戳針戳刺（重複2次）
12 cm
12cm

48＝原色（401）×1
49＝深綠色（313）×1

15 cm
15cm
再次用羊毛片加以包覆，並用戳針戳刺修整形狀

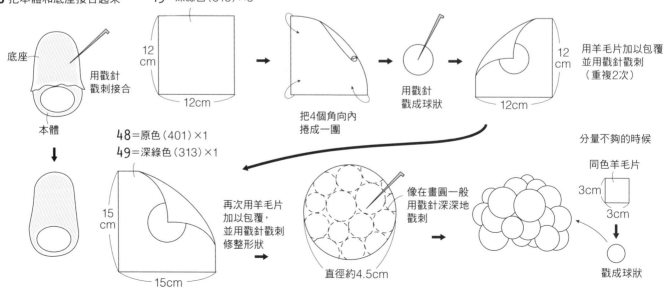

直徑約4.5cm
像在畫圓一般用戳針深深地戳刺

分量不夠的時候
同色羊毛片
3cm
3cm
戳成球狀

5 把底座和頭加以接合

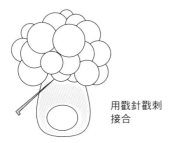

用戳針戳刺
接合

6 製作手

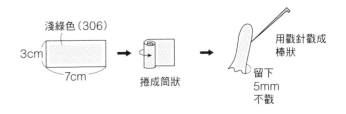

淺綠色（306）

3cm
7cm

捲成筒狀

用戳針戳成
棒狀

留下
5mm
不戳

7 把手固定在頭和底座上

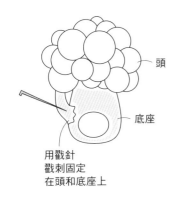

頭

底座

用戳針
戳刺固定
在頭和底座上

8 在臉部刺繡

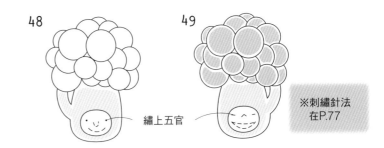

48

49

繡上五官

※刺繡針法
在P.77

〈48 實體大小　正面〉

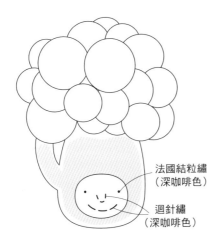

法國結粒繡
（深咖啡色）

迴針繡
（深咖啡色）

〈49 實體大小　正面〉

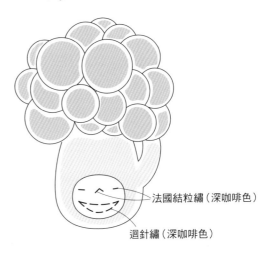

法國結粒繡（深咖啡色）

迴針繡（深咖啡色）

＊材料
【Hamanaka 羊毛氈專用羊毛】
羊毛片 單色…芥黃色（317）12cm×24cm
羊毛片 自然混色…原色（401）3cm×3cm
　　　　　　　深咖啡色（404）6cm×2cm

【其他】
手縫線（深咖啡色）

＊製作步驟
1 製作身體　※全部使用羊毛片

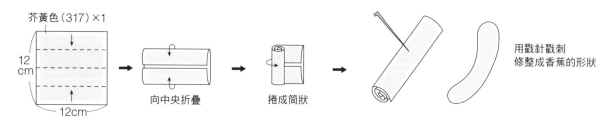

芥黃色（317）×1
12cm
12cm
向中央折疊
捲成筒狀
用戳針戳刺
修整成香蕉的形狀

2 製作臉並裝上去

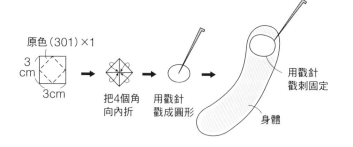

原色（301）×1
3cm
3cm
把4個角
向內折
用戳針
戳成圓形
用戳針
戳刺固定
身體

3 戳上頭飾

芥黃色（317）
5cm
5cm
做成球狀
用戳針戳刺
固定在頭上
直徑約
8mm
在臉部
繡上五官

4 用羊毛片將身體包覆並修整形狀

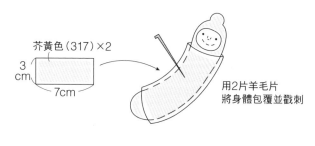

芥黃色（317）×2
3cm
7cm
用2片羊毛片
將身體包覆並戳刺

5 戳上圓點花樣

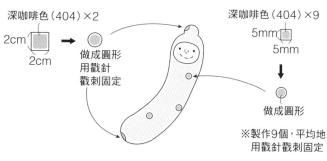

深咖啡色（404）×2
2cm
2cm
做成圓形
用戳針
戳刺固定

深咖啡色（404）×9
5mm
5mm
做成圓形
※製作9個，平均地
用戳針戳刺固定

6 製作手並裝上

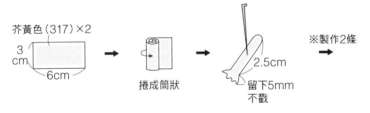

芥黃色（317）×2
3 cm
6cm

捲成筒狀

2.5cm
留下5mm不戳

※製作2條

將其中1條的這2個位置用戳針戳彎，做成左手

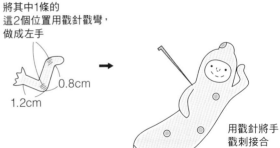

1.2cm
0.8cm

用戳針將手戳刺接合

〈 實體大小　正面 〉

法國結粒繡（深咖啡色）

迴針繡（深咖啡色）

〈 實體大小　背面 〉

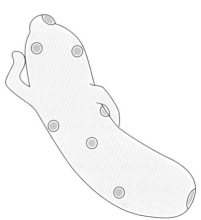

〈 刺繡針法 〉

直針繡

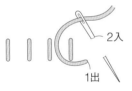

2入
1出

迴針繡

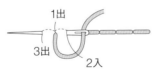

1出
3出
2入

法國結粒繡

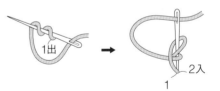

1出

2入
1

53：香蕉兄弟

✳ 材料

【Hamanaka 羊毛氈專用羊毛】
羊毛片 單色…芥黃色（317）20cm×8cm
羊毛片 自然混色…原色（401）12cm×10cm
　　　　　　　深咖啡色（404）3cm×2cm

【其他】
手縫線（深咖啡色）

✳ 製作步驟　　　※全部使用羊毛片

1 製作頭部

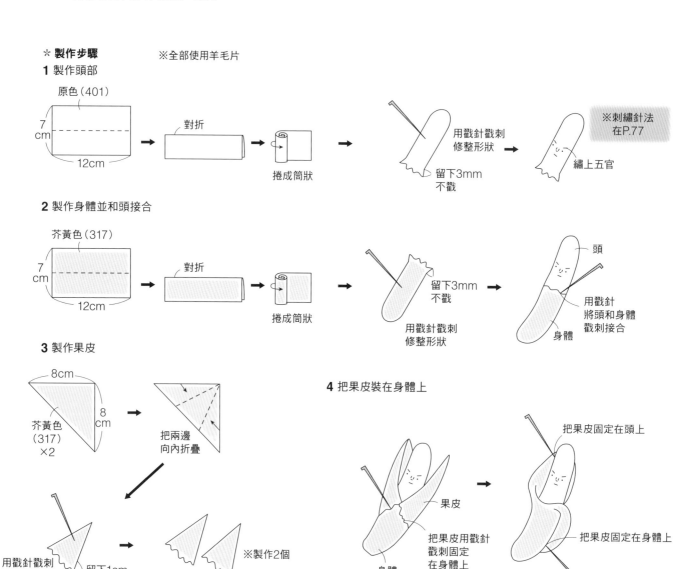

原色（401）
7cm
12cm
對折
捲成筒狀
用戳針戳刺
修整形狀
留下3mm
不戳
※刺繡針法
在P.77
繡上五官

2 製作身體並和頭接合

芥黃色（317）
7cm
12cm
對折
捲成筒狀
用戳針戳刺
修整形狀
留下3mm
不戳
頭
用戳針
將頭和身體
戳刺接合
身體

3 製作果皮

8cm
8cm
芥黃色
（317）
×2
把兩邊
向內折疊
用戳針戳刺
修整形狀
留下1cm
不戳
※製作2個

4 把果皮裝在身體上

把果皮固定在頭上
果皮
把果皮用戳針
戳刺固定
在身體上
身體
把果皮固定在身體上

5 戳上圓點花樣

深咖啡色（404）×1

2cm □ 2cm → 做成圓形
用戳針
戳刺固定

深咖啡色（404）×7
5mm □ 5mm
↓
做成圓形
※製作7個，
平均地
用戳針
戳刺固定

〈實體大小　正面〉

法國結粒繡
（深咖啡色）

迴針繡
（深咖啡色）

直針繡
（深咖啡色）

〈實體大小　背面〉

6 製作手並裝上

原色（401）×2

3cm × 6cm → 捲成筒狀 → ※製作2條
2.5cm
留下
5mm不戳

0.8cm
1.2cm

這2個位置用戳針戳刺，
做出手的彎度

用戳針將手
戳刺接合

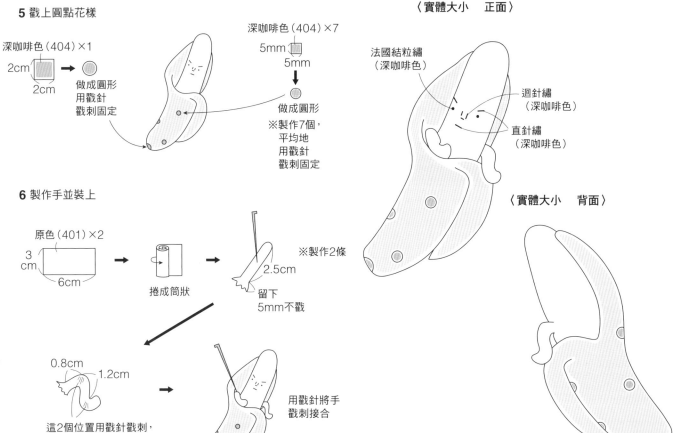

〈40～44 實體大小　各部位〉

填充羊毛米白色（310）

頭×1

嘴巴鼻子接合位置

身體
×1

尾巴×1

做成球狀

40・41・44＝焦糖色（803）
42＝天藍色（825）
43＝原色（801）

40～42・44耳朵×2

疊上原色
（801）

40・41・44＝焦糖色（803）
42＝天藍色（825）

3mm厚

接合側

留著
不戳

嘴巴鼻子×1

（側面）

原色（901）

43耳朵×2

黑色（9）

3mm厚

接合側　留著
不戳

42～44領巾×1

切口　切口
折份　圓點布

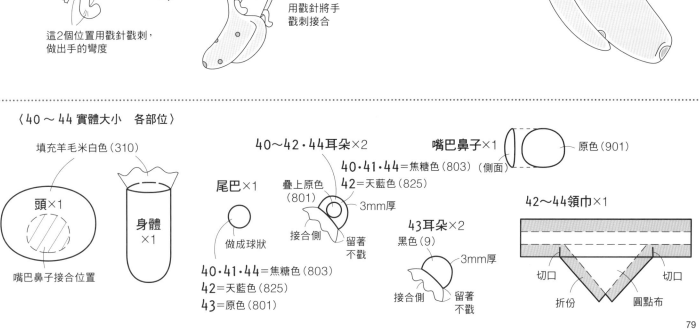

＊ 日文版 staff

編輯：井上真實　小堺久美子

攝影：藤田律子

版型：後藤美奈子（MARTY inc.）

插畫：小崎珠美

＊ 作品設計 & 製作

大古ようこ
「cafe de youmo felt」http://yomozakka.jugem.jp/

にじいろたまご
「nijiirotamago」http://www.nijirotamago.com/

coma
「さんぽかめら」http://spicachan.blog26.fc2.com/

rico　ホシカワリエコ
「プチボヌール」http://ricofelt.jimdo.com/

tobira　柴谷ひろみ・ひなた
「tobira」http://2008tobira.blog60.fc2.com/

patata*dolce
「patata*dolce」http://patatadolce.blog105.fc2.com

＊ 攝影協助

AWABEES

東京都渋谷区 千駄ヶ谷 3-50-11 明星ビルディング 5F

Tel. 03-5786-1600

http://www.awabees.com/

カントリースパイス (Country Spice) 自由が丘店
（已於 2012 年 5 月底結束營業）

LADY BOUTIQUE SERIES No.3195 CRAFT
YOUMOU FELT NO KAWAII CHIISANA MASCOT
©Boutique-sha 2011
Originally published in Japan in 2011 by Boutique-sha.
Chinese translation rights arranged through TOHAN CORPORATION, TOKYO.

可愛無法擋！手作羊毛氈幸運小物
2013 年 7 月 1 日初版第一刷發行

編　著　Boutique社

譯　者　許倩珮

副 主 編　陳其衍

發 行 人　加藤正樹

發 行 所　台灣東販股份有限公司
　　　　　〈地址〉台北市南京東路 4 段 130 號 2F-1
　　　　　〈電話〉(02)2577-8878
　　　　　〈傳真〉(02)2577-8896
　　　　　〈網址〉http://www.tohan.com.tw

郵撥帳號　1405049-4

新聞局登記字號　局版臺業字第 4680 號

法律顧問　蕭雄淋律師

總 經 銷　聯合發行股份有限公司
　　　　　〈電話〉(02)2917-8022

香港總代理　萬里機構出版有限公司
　　　　　〈電話〉2564-7511
　　　　　〈傳真〉2565-5539

Printed in Taiwan, China.

本書若有缺頁或裝訂錯誤，請寄回調換。　TOHAN

國家圖書館出版品預行編目資料

可愛無法擋！手作羊毛氈幸運小物 / Boutique
社編著；許倩珮譯.
－ 初版.－ 臺北市：臺灣東販，2013.07
　面；　公分
　ISBN 978-986-331-090-7（平裝）

1. 手工藝

426.7　　　　　　　　　　102010792